U0139880

非物质文化遗产丛书

皮影之美

陈淑姣　著

中国轻工业出版社

图书在版编目（CIP）数据

皮影之美 / 陈淑姣著. —北京：中国轻工业出版社，
2022.12

ISBN 978-7-5184-4123-5

Ⅰ. ①皮… Ⅱ. ①陈… Ⅲ. ①皮影戏—研究—中国
Ⅳ. ① J827

中国版本图书馆 CIP 数据核字（2022）第 161028 号

责任编辑：徐　琪　梁若水　　责任终审：劳国强　　整体设计：锋尚设计
策划编辑：毛旭林　　　　　　　责任校对：朱燕春　　责任监印：张　可

出版发行：中国轻工业出版社（北京东长安街6号，邮编：100740）
印　　刷：艺堂印刷（天津）有限公司
经　　销：各地新华书店
版　　次：2022年12月第1版第1次印刷
开　　本：720×1000　1/16　印张：10
字　　数：150千字
书　　号：ISBN 978-7-5184-4123-5　定价：68.00元
邮购电话：010-65241695
发行电话：010-85119835　传真：85113293
网　　址：http://www.chlip.com.cn
Email：club@chlip.com.cn
如发现图书残缺请与我社邮购联系调换
171400W3X101HBW

序言

"一口道尽千年事，双手舞动百万兵"，说的是流传中华大地几百年的皮影戏。皮影戏是由艺人操纵皮制或纸制影人，通过灯光将影像透映于幕窗上，并用戏腔表演故事的传统艺术形式。"千年事"的戏和"百万兵"的影是皮影戏构成的两大要素，缺一不可。本书主要研究皮影影人雕刻艺术，探讨影人的造型手法和现代艺术审美价值。

皮影戏在宋代已经成熟和盛行。经过宋、金、元、明四个历史时期的发展，流行于全国各地的皮影戏在清代呈现出繁荣局面。经过几百年的发展传承，各地皮影影件雕刻工艺日臻完善，影件造型广泛吸收了民间美术元素，如民间剪纸、木版画、画像石、画像砖和寺院壁画及地方戏曲服饰等，形成了独特的造型体系和美学范式，具有十分鲜明的民族特色。

影件造型是最具表征性的皮影要素，是一种平面化、戏曲化、意象化的造型语言。影人的脸部多被设计成正侧面五分脸造型，面部的雕刻细发如丝、简洁概括，既精细传神又对比强烈，影身则多为半侧面的七分像，此两种不同视点的图像巧妙组合，形成影人独特的艺术形象。配景与道具是皮影造型中一个重要的部分，有花园庭院、金殿帅帐、亭台楼榭等宏伟华丽的建筑大景，也有极尽工巧的厅堂陈设、桌椅案几。皮影还表现了神话传说中的神仙和动物形象，具有浓厚的浪漫主义色彩。皮影的造型语言反映着中国人观物取象的方式，以及自古承袭的传统审美观念。

皮影在中国农耕时代发展壮大，在现代新媒体时代退出了历史舞台，但皮影的形式美感和装饰特征与现代艺术审美观念惊人的一致。本书对皮影造型的风格特点、外轮廓的节奏美感、空白表现的"有"和"无"、图案肌理的秩序化等进行了深入探讨，期望皮影在现代艺术语境中能被赋予新的生命力。

皮影艺术是传统的、民间的，但那行云流水般的雕镂线条和古朴淳厚的色彩却是装饰的、现代的；皮影戏是没落的，但皮影呈现的中华历史文脉、传统审美意识深植于人们心中。

陈淑姣

2022年5月

目录

第一章

皮影概述

皮影戏又称"影子戏"或"灯影戏",是中国民间古老的传统艺术。皮影戏是由影戏艺人操纵皮制或纸制的平面侧影形象的影人,通过灯光将影像透映于幕窗上,并配以音乐和唱念来表演故事的戏曲形式。我国绝大部分省、自治区、直辖市均在不同的历史时期盛行过皮影戏,皮影戏遍布大江南北、长城内外。皮影戏的种类繁多,造型、唱腔、表演风格各异,呈现出五彩缤纷的艺术特征。

一、皮影戏的流布

北京的皮影在清朝道光年间,就已形成了滦州影风格的东城派和涿州影风格的西城派;陕西皮影以咸阳为界分为东、西两大路,同时分为碗碗腔皮影、老腔皮影、道情皮影、弦板腔皮影、阿宫腔皮影、秦腔皮影、八步景皮影等多种风格;湖北的皮影以沔阳皮影、云梦皮影、黄冈皮影较为著名,又因方言、曲调之别分为"魏谱"和"门神谱"等几类影戏;广东皮影以潮州为中心,分为活灯、白竹纸影和阳窗纸影(即铁线傀儡);福建的龙溪纸影自明代就有;山东等地的皮影保持着两人一台戏的演出特点;河南的皮影以豫西皮影、罗山皮影和桐柏皮影为主要代表;河北的皮影有滦州皮影、涿州皮影和邯郸皮影三种流派;湖南等地仍然保持着纸影的风采。此外,浙江的海宁皮影、山西孝义的皮腔纸窗影、晋南皮影、云南的腾冲皮影、陇东皮影、成都灯影戏、川北皮影、青海皮影、辽南皮影、台湾皮影、济南皮影、枣庄皮影、闽东皮影、闽南皮影、广东陆丰皮影等均在当地有着广泛的影响[1]。

2006年,皮影戏入选第一批国家级非物质文化遗产名录。

2008年,又一批皮影戏入选第一批国家级非物质文化遗产扩展项目名录。

2011年,中国皮影戏入选联合国教科文组织人类非物质文化遗产代表作名录。见表1-1。

表1-1　中国皮影戏申遗状况

年份	申报地区	代表作品	遗产名录
2006年	河北省唐山市	唐山皮影戏	第一批国家级非物质文化遗产名录
	河北省邯郸市	冀南皮影戏	
	山西省孝义市	孝义皮影戏	
	辽宁省瓦房店市	复州皮影戏	
	浙江省海宁市	海宁皮影戏	
	湖北省潜江市	江汉平原皮影戏	

[1]　魏力群. 中国皮影艺术史[M]. 北京:文物出版社,2007:4.

年份	申报地区	代表作品	遗产名录
2006年	广东省汕尾市	陆丰皮影戏	第一批国家级非物质文化遗产名录
	陕西省渭南市	华县皮影戏	
	陕西省华阴市	华阴老腔	
	陕西省富平县	阿宫腔	
	陕西省乾县	弦板腔	
	甘肃省环县	环县道情皮影戏	
	辽宁省凌源市	凌源皮影戏	
2008年	北京市宣武区	北京皮影戏	第一批国家级非物质文化遗产扩展项目名录
	河北省河间市	河间皮影戏	
	辽宁省鞍山市	岫岩皮影戏	
	辽宁省盖州市	盖州皮影戏	
	黑龙江省望奎县	望奎县皮影戏	
	山东省泰安市	泰山皮影戏	
	山东省济南市	济南皮影戏	
	山东省定陶县	定陶皮影戏	
	河南省罗山县	罗山皮影戏	
	湖南省木偶皮影艺术剧院、湖南省衡山县	湖南皮影戏	
	四川省阆中市、四川省南部县	四川皮影戏	
	青海省	河湟皮影戏	
2011年	中国	皮影戏	联合国教科文组织人类非物质文化遗产代表作名录

皮影戏是中国独有的文化瑰宝,具有久远的历史渊源、丰厚的文化底蕴、多样的剧种声腔、精湛的演出技艺、多变的旋律节奏、精美的雕刻艺术,民俗和艺术价值极高。

皮影戏的形成时代尚无确考,但据宋代孟元老《东京梦华录》记载,它在宋代已经成熟和盛行。《东京梦华录》记载了崇宁、大观以来影戏艺人的姓

名，东京汴梁瓦舍中的影戏艺人已有董十五、赵七、曹保义等九人，以及"每一坊巷口，无乐棚去处，多设小影戏棚子""诸棚看人日日如是"[1]的演出情况。山西繁峙岩山寺文殊殿金代壁画中有一幅影戏图，生动形象地表现了宋、金时代山西皮影演出的实况。经过宋、金、元、明四个历史时期的发展，流行于全国各地的皮影戏在清代呈现出繁荣局面。

由于皮影戏在中国流传地域广阔，在不同区域的长期演化过程中，各地皮影的音乐唱腔风格与韵律都吸收了各自地方戏曲、曲艺、民歌小调、音乐体系的精华，从而形成了异彩纷呈的众多流派。第一批国家级非物质文化遗产名录有唐山皮影戏、冀南皮影戏、孝义皮影戏、复州皮影戏、海宁皮影戏、江汉平原皮影戏、陆丰皮影戏、华县皮影戏、华阴老腔、阿宫腔、弦板腔、环县道情皮影戏、凌源皮影戏；第一批国家级非物质文化遗产扩展项目名录有北京皮影戏、河间皮影戏、岫岩皮影戏、盖州皮影戏、望奎县皮影戏、泰山皮影戏、济南皮影戏、定陶皮影戏、罗山皮影戏、湖南皮影戏、四川皮影戏、河湟皮影戏。

皮影戏种类繁多，主要区别在声腔和剧目方面，影人制作和表演技术也因地域不同形成了不同的风格。影人一般是先将牛皮或驴皮、羊皮刮去毛血，加工成半透明状后再刻制上彩，其雕绘工艺讲究刀工精致、造型逼真，经过几百年的传承，不同的地域有不同的影人造型，形成了明显的地域审美风格。影人一般分头、身、四肢等几部分，正侧面的头部、半侧面的身子，头部附有盔帽，身部、四肢皆着服饰，涂油彩后烘烤压平即成。演出时将影人的头插于身部，身与四肢相接，同时在身部和两手安上三根竹杆，即可操作演出。除了人物造型外，还要刻制道具、桌椅和景物造型，可繁可简。

道具主要为影窗，俗称"亮子"。以前的"亮子"一般高三尺、宽五尺，最高不过四尺、宽不过六尺，以白布（纸）作幕，油灯一盏，用以映射影人和表演动作。现代随着灯光设备的改进，影窗一般高达六尺、宽十余尺，并采用现代化照明设备。

皮影戏是我国重要的民间传统艺术，近年来由于现代影视艺术的冲击，观众和演出市场日益减少，许多皮影戏面临消亡的危险，亟待抢救与保护。

（一）皮影戏第一批国家级非物质文化遗产项目

1. 唐山皮影戏

唐山皮影戏又称滦州影、乐亭影、驴皮影，是中国皮影戏中影响最大的种类之一。通常认为滦州影戏初创于明代末期，盛行于清末民国初年，迄今已有四百多年的历史。

[1] 魏力群. 中国皮影艺术史[M]. 北京：文物出版社，2007：26.

唐山皮影戏的主要操纵演员有两个人，即"上线"和"下线"。支配影人动作的杆子有三根，分别叫"主杆"和"手杆"，其中"主杆"一根，"手杆"两根。唐山皮影戏演出通常有拿、贴、打、拉、唱五种分工，有"七忙八闲"之说。

唐山皮影戏的剧本又称"影卷"，现存至少五百多部。其中"连台本"有一百三十多部，单本剧也很多。剧目有《二度梅》《青云剑》等。格律常用"七字句""十字锦""三赶七""五字赋""硬散""大金边""小金边"等。这些唱词结构都是以对偶的上下句为其结构的基本单位，每段唱词一般都是由若干对声韵相同的上下句组成。

唐山皮影以乐亭方言为基础，以唱功见长，风格独特，为板腔体。基本板式有大板、二性板、三性板、散板以及平唱、花腔、凄凉调、悲调、游阴调、还阳调以及因特殊句式而得名的三赶七等各种腔调。

皮影的雕刻有刮皮浆皮、拓样雕刻、着色涂油、拼钉装杆等步骤。刀口和上色最能体现雕刻艺人的水平。人物造型分为生、小、大、髯、丑等。

唐山皮影的剧目内容是深层剖析当地社会民俗民风、宗教心理的重要材料。历代唐山皮影艺人对唱腔表演、舞台道具材料和技艺的改良与创新从未间断过，这些经验是文化艺术的宝贵财富。唐山皮影的唱腔、音乐、表演、造型有着本地域特有的风格，受到国内外同行和观众的赞誉，具有很高的欣赏与研究价值。

2. 冀南皮影戏

冀南皮影戏源远流长，据传是北京宫廷皮影流落冀南而形成，主要分布于河北南部，并影响冀中、冀北等地区，特别是以邯郸市肥乡区为中心的广大地区。肥乡区是冀南皮影的发祥地，当地将皮影称为"牛皮影""皮子戏""戳皮戏""一只眼戏"。肥乡皮影造型以中国传统戏剧为依托，以民间剪纸的样式出现，是宋代中原皮影戏重要的嫡脉，它与河南皮影有着重要联系。

冀南皮影造型古朴，雕绘结合，整体简练，体现着我国皮影戏的早期风貌。冀南皮影剧目丰富，演唱没有文本，口传心授，对白幽默风趣，非常口语化，表演起来通俗易懂，有鲜明的地方特色。冀南皮影乐队配有板胡、二胡、闷笛、三弦、唢呐、笙等乐器。武场配有板鼓、战鼓、大鼓、大锣、小锣、大镲、小镲、马号、梆子等。冀南皮影戏班社依然保持着传统的习俗，基本上体现了原生态皮影戏的表演形式。

3. 孝义皮影戏

孝义皮影戏是我国皮影戏的重要支派，因流行于山西省孝义市而得名。据史料记载，孝义皮影在宋金时代已有班规、雕簇者存在，说明孝义皮影在宋金

时代已发展成熟。据专家考证，孝义皮影起源于战国，是我国最早的皮影发源地之一。

皮腔是皮影戏的曲调，因皮腔音乐以唢呐为主要伴奏乐器，故又称"孝义吹腔"。孝义吹腔是中国最早的民间吹腔之一。

孝义皮影以麻纸糊窗作屏幕，凭借悬吊在纸窗后的麻油灯亮影，因此又称"灯影儿""纸窗子"。一般纸窗面积为宽1.21米、高1.75米。纸窗糊制有严格的裁纸、毛边、对口、粘贴、平整五道工序，其窗平整无皱、雪白无瑕。

孝义皮影在明代之前以羊皮为雕刻材料，体高58～60厘米，到清代，皮影体高缩至42～48厘米。孝义皮影造型粗犷，简练夸张，线条遒劲有力，极富韵味。

明清时期是孝义皮影的鼎盛期，孝义境内皮影班社多达六十余家，随后逐渐衰落。1956年成立孝义市木偶皮影艺术团，"文革"时期撤销。恢复皮影戏演出后，曾参加首届中国艺术节，赴英国访问演出。1995年，孝义皮影中的武将形象作为邮票图案被全国人民认识。孝义皮影剧目丰富，现收藏有两百余本，这些剧本题材广泛，内容丰富，极具学术价值。对孝义皮影戏形成和发展的研究，有助于探讨中国戏曲发生和演变的内在规律，了解皮腔原生态的唱腔结构。

4. 复州皮影戏

复州皮影戏是在明朝万历年间，由陕西来东北戍边的士兵传来的。复州皮影戏真正活跃和盛行的时间是在清朝嘉庆年间，当时河北一带"白莲教"盛行，有皮影艺人也参加"白莲教"，被清政府诬为"悬灯匪"，并下令禁演皮影戏。河北滦州皮影艺人被迫大量流入东北并进入辽南。复州皮影戏就是在这种背景下产生和发展的，距今已有三百余年的历史。

从1932年开始，复州皮影戏被迫停止了演出；抗战胜利后，复州皮影戏恢复。中华人民共和国成立后，瓦房店地区的皮影非常活跃，最兴盛时，全县有皮影班四十三个，在群众中影响较大的皮影艺人有二十多位。

复州皮影戏具有重要的历史文化价值。在传播文化知识，传承历史传说、风土人情、人物掌故等方面，起到了宣传和教育的作用。复州皮影戏反映了社会生活，歌颂真善美，鞭挞假恶丑，深受当地群众的喜爱。

5. 海宁皮影戏

位于钱塘江北岸的浙江省海宁市境内，至今流传着具有南宋风格的古典剧种——海宁皮影戏。海宁皮影戏自南宋传入，即与当地的"海塘盐工曲"和"海宁小调"相融合，并吸收了"弋阳腔"等古典声腔，改北曲为南腔，形成以"弋阳腔""海盐腔"两大声腔为基调的古风音乐；曲调高亢激昂，婉转幽雅，配以笛子、二胡等江南丝竹，节奏明快悠扬，极富水乡韵味，同时将唱词和道白改成海宁方言，成为民间婚嫁、寿庆、祈神等场合的节目。再则，海

宁盛产蚕丝，民间有祈求蚕神的风俗，皮影戏也因演"蚕花戏"，被称作"蚕花班"。

海宁皮影的影件以羊皮或牛皮为材料，通过绘图、剪形、勾线、上色、缝制等工序制成，主要特点是"少雕镂、重彩绘、单线平涂"，脸形圆活、单眼侧面、少夸张、近实像、富"人情"味，整体以单手、并足（侧身）为主，颇具民间特色。

海宁皮影戏演绎至今，已有近千年历史，有着较高的历史价值和艺术价值。

6. 江汉平原皮影戏

江汉平原皮影戏是指流行在湖北省中南部的潜江、天门、沔阳（今仙桃市）、监利、洪湖、公安、京山等县（市），具有相同艺术特征的皮影戏。江汉平原南依长江，中贯汉水，是荆楚文化的发源地之一，皮影戏在这里有滋生和繁衍的土壤。虽然其源头尚无法考证，但早在明末清初，这一带凡举办谢神会事、逢年过节都有唱皮影戏的习惯，日积月累形成了独特的风格和雕镂特色。

江汉平原皮影戏的核心地区集中在天门、潜江、沔阳一带，其显著艺术特征主要表现在雕镂艺术、唱腔艺术和口头文字艺术等方面。江汉平原皮影也叫"门神谱"（大皮影），其雕镂艺术源于潜江的"汤格"和"郭格"，图案精细、圆润舒展、人物造型逼真生动，形成了独特的艺术风格。身高二尺二寸左右（70~80厘米）的江汉平原"门神谱"则代表了鄂地皮影的主流。

江汉平原皮影戏演唱的剧目多达三百余个。这些"剧本"实际上只有剧目的条文，在表演时全靠艺人根据历史故事展开情节和刻画人物，唱、念、做、打浑然一体，其口头文学艺术形式是江汉平原皮影戏的又一主要特征。

江汉平原皮影制作精细、造型生动、唱腔优美，富有古朴的楚文化风格，深受人民群众喜爱。

7. 陆丰皮影戏

陆丰皮影戏是我国三大皮影系统之一的潮州皮影的唯一遗存，有古代闽南语系的基因，又得海陆丰民间习俗的孕育，唱腔音乐丰富，地方特色浓厚，绘画、雕刻精致，表演生动逼真。

陆丰市位于广东省东南部碣石湾畔，南濒南海，毗邻港澳，介于深圳与汕头之间，水陆交通十分便利。陆丰皮影历史悠久，形成于宋代，盛行于明清，普及于民国时期。中华人民共和国成立后陆丰皮影戏得到复兴和发展，在绘画、音乐、制作、表演、效果及舞台灯光等方面，都为世人所瞩目，所到之处，深受广大观众的欢迎，少年儿童更为喜爱。演出区域不断扩大，不但到过粤北地区的各市、县及广州等地，还在福建的几个市县留下足迹。1975年之

后，多次赴京演出，所演剧目如《战恶兽》《鸡与蛇》《龟兔赛跑》《飞天》《鸡斗》《哭塔》等广受好评。陆丰皮影是一种传统民间艺术，具有杰出的历史价值、教育价值和艺术价值。

8. 华县皮影戏

华县碗碗腔皮影戏（曾名时腔），形成于清代初叶。因其主要流传于陕西关中东府渭南二华、大荔一带，所以也称其为东路碗碗腔。该剧种唱腔板式齐备，伴奏乐器很有特性，细腻优雅、婉转缠绵，表现形式丰富多彩。皮影造型优美，人物个性特征鲜明、选料考究、制作精细。清乾隆、嘉庆年间，戏剧家李芳桂等文人，为碗碗腔皮影著有"十大本"等许多传统剧目，至今流传，并被其他剧种移植、改编搬上舞台，久演不衰，为陕西的戏曲艺术作出了巨大的贡献。皮影班社多由五六人组成，行动方便、不择场地，可长年活动于民间的村镇、宅院，在广阔的农村扎下牢固的根基。

9. 华阴老腔

华阴老腔系明末清初，以当地民间说书艺术为基础发展形成的一种皮影戏曲剧种。长期以来，一直为陕西华阴市双泉村张姓家族的家族戏（只传本姓本族，不传外人）。其声腔具有刚直高亢、磅礴豪迈的气魄，听起来颇有关西大汉咏唱大江东去之慨；落音又引进渭水船工号子曲调，采用一人唱众人帮和的拖腔（民间俗称为拉波），伴奏音乐不用唢呐，独设檀板的拍板节奏，构成了该剧种的独有特点，具有重要的历史和文化价值。

10. 阿宫腔

阿宫腔系陕西关中中北部地区（礼泉、咸阳、泾阳、高陵、临潼、耀县、富平等市县）皮影戏中独具特色的一枝奇葩。其唱腔旋律不沉不躁、清悠秀婉，行腔中的"翻高""低遏""一唱三遍"为其特色。阿宫腔音乐长于刻画、抒发人物复杂的心理活动。如《王魁负义》中敫桂英唱段的凄楚哀怨、热耳酸心；《白蛇传》"借伞"中许仙与白素贞对唱婉转情切、缠绵悱恻；《杜鹃山》中雷刚哭大江高亢激越、荡气回肠。这些经典唱段不但为广大观众所喜爱，也为专家、同仁所肯定。多年来主要演出的《四季歌》《两家亲》《三姑娘》等剧目曾获文化和旅游部和省级奖励。

11. 弦板腔

弦板腔皮影戏流传于陕西关中乾县、兴平、礼泉、咸阳等地。弦板腔又称"板板腔"，由主要伴奏乐器"二弦子"和敲击乐器"板子"而得名。形成于清代初年，最早为一人左手摇"呆呆子"（二板子），右手"掌结子"（蚱板子）的说唱形式。到了清代中叶，艺人们加上了自制的土三弦和土二弦等弦乐

伴奏，形成了以弦子调为主的"正板调"，并相继延伸出"慢板""二六"等曲调，使弦板腔开始进入了第一个发展兴盛时期。道光、咸丰年间，礼泉的王秀凯，又以"正板"为基础，创造出"大开板"等多种唱调，乐器又加进了二胡，采用二板子配二弦和三弦的伴奏形式，形成了浑厚、清脆、明快的声腔特色，奠定了弦板腔音乐的基本格局。中华人民共和国成立后，乾县、兴平、礼泉等地还将其搬上舞台演出，弦板腔又形成了皮影与舞台演出相兼的演出形式，长期流传于民间。

12. 环县道情皮影戏

环县隶属甘肃省庆阳市，地处陕甘宁三省交汇处，曾是匈奴、羌、戎、狄等民族交往及古老秦陇文化和多民族文化相互碰撞融合之地，特殊的地理位置和深厚的文化底蕴，孕育诞生了"环县道情皮影戏"这一民间艺术。

环县道情皮影戏是"道情"与皮影相结合的产物，已有千年历史。它与当地人民的习俗信仰水乳交融，形成了以环县为中心，延伸至周边的华池、庆城及宁夏盐池、陕西定边等县在内区域的播布现状。其价值主要体现在优美独特的道情音乐唱腔和精湛的皮影制作及表演上。戏班演出时，前台一人挑杆表演，并承担所有角色的坐唱念白，后台四五人伴奏并"嘛簧"，一唱众和，粗犷高亢，独具风格。道情音乐为微调式，分为"伤音""花音"，以坦板、飞板两种速度演唱，曲牌体与板式体并存。其伴奏乐器中的四弦、渔鼓、甩梆子、简板均为自制，音色独特。传唱的一百八十余部剧目中，至今还保留着"图""卷"等古老文化符号。现馆藏及民间流存的数千件清代皮影原件，构思奇妙、雕刻细腻逼真，有极高的艺术和研究价值。

13. 凌源皮影戏

凌源皮影戏属中国北方皮影戏的一个重要支脉，相传已有三百多年的历史。在传承与发展的过程中，形成了鲜明的艺术风格和独特的艺术魅力——影人雕镂玲珑剔透、操纵表演惟妙惟肖、掐嗓演唱独具特色。1996年，文化部命名凌源市为"中国民间艺术之乡（皮影艺术）"。

凌源皮影戏不仅在当地家喻户晓，在国内外各地都有一定影响力，曾多次在省市皮影戏调演中夺冠。中央电视台、辽宁电视台曾在凌源拍摄了《苦皮影》《走马凌源访皮影》《影卷迷》和话剧包装皮影戏《火焰山》等多部影视作品，其中，电视专题片《灯与影的魅力》被选送驻外使领馆，《影之舞》被选送参加了2004年的中法文化交流活动。

随着现代文明的冲击，各类皮影艺术后继乏人，亟待抢救和保护[1]。

[1] 周和平，王文章，张旭. 第一批国家级非物质文化遗产名录图典[M]. 北京：文化艺术出版社. 2007：539.

（二）皮影戏第一批国家级非物质文化遗产扩展项目

1. 北京皮影戏

北京皮影戏早期分为东西两派，东派消亡甚早，现存的西派皮影形成于明代正德年间。1842年满族人路德成继承北京西派皮影艺术，建立了北京祥顺影戏班。此后西派皮影在路氏家族中一脉相传，路德成之子路福元建立福顺影戏班，路福元之子路耀峰又建立德顺影戏班，传到路耀峰之子路景达已是第四代，前后历经百余年。

北京皮影戏形成期长，表现手法独特，表演、声腔、造型等方面有着不同于其他地区皮影的艺术特色。其声腔吸收北方昆曲、京剧、曲艺等的声腔曲调，自成一格，表演细腻夸张，有些独特的艺术处理手法，如影人照镜子、流眼泪、梳妆打扮等动作细节都表现得十分真切。

2. 河间皮影戏

河间皮影戏是冀中皮影戏的重要代表之一，流传于河北省河间市。冀中皮影戏早期由西部移民传入，当时称为"兰州皮影"，主要流布于河北的保定、沧州、廊坊、石家庄一带。目前冀中皮影戏在保定、廊坊等地基本消失，在河间还比较完整地保存着。

河间皮影戏在造型方面体现出我国西部皮影的特点，剧本、唱腔、演出等诸多方面则与北京西派皮影戏同脉同宗。河间皮影戏的唱腔被称为"老虎调"，有"大悲调""小悲调""平安调"等曲调，风格粗犷奔放、淳厚朴实，演唱时与当地方言紧密结合。其伴奏乐队有文武场之分，文场使用板胡、二胡、笙、笛等乐器，武场则使用板鼓、阴阳板、锣、镲等乐器。在长期的演出实践中，河间皮影戏形成了《混元盒》《五鼠闹东京》等一批丰富的口传剧目。

3. 岫岩皮影戏

岫岩皮影戏在明清时期传入辽宁鞍山岫岩地区，至今已有三百多年的历史。早期皮影表演为"独影"形式，清代同治年间形成"溜口影"，民国后演变为"翻书影"，现在岫岩皮影戏仍保留了部分"溜口影"的原生态特征。

岫岩皮影戏唱腔音乐丰富，有"大慢板""慢板""流水""快流水""快板"五个板式，演唱时按生、旦、净、末、丑的行当分出大、小两种唱法，各有固定的唱腔板式，唱词按句法结构可分"三赶七""硬唱""七言句子""五字锦""十字锦"等几种，表演则吸收戏曲程式化的方法，围绕剧情刻画人物。岫岩皮影戏影卷多、卷头大，内容繁复，有近百种传统剧目和二十余种现代剧目。

4. 盖州皮影戏

盖州皮影戏又称"辽南皮影戏"，流传于辽宁盖州地区的岫岩、海城、大石桥、瓦房店、庄河等地。它起源于明末清初，至清末民初臻于完善。盖州艺人以驴皮为原料，将之刮薄至透明的程度，用来雕刻人物，制成工艺精美、造型独特的皮影形象。

盖州皮影戏的唱腔音调委婉动听，明显带有辽南民歌的风味，唱词格式规范，风格自然流畅，唱、念多使用盖州当地民间土语，显示出诙谐幽默的风格。伴奏乐队文武场齐全，主奏乐器是当地自创的梧桐四胡。盖州皮影戏的角色分生、旦、净、髯、丑几个行当，表演生动活泼，富有地方特色。

盖州皮影戏中蕴含着大量的历史文化信息，其独特的造型工艺及原汁原味的辽南民间唱腔音乐在民间艺术研究中具有重要的价值。

5. 望奎县皮影戏

黑龙江望奎从清代起成为海伦府（今海伦市）辖地，这里集聚了大量的中原移民，其中尤以河北移民为多，因而冀东口语在当地极为盛行。18世纪末河北乐亭皮影艺人到望奎落脚演唱，由此开始，皮影戏在当地延续发展。20世纪50年代，望奎皮影戏一度走红，打出了黑龙江皮影"江北派"的大旗。至20世纪70年代，它已经成为望奎城镇乡村主要的艺术演出样式。

望奎皮影戏保留了冀东民间小调的特点，在此基础上大量吸收双城皮影戏的外调及杂牌子曲牌，两相融合，形成自己的风格，因此有"两合水"影腔之称。望奎皮影戏传统影卷多以公案、剑侠、征战、宫廷、市井民俗及传奇故事为题材，经常演出的剧目有《双失婚》《岳飞传》《包公案》等。

望奎皮影戏具有独特的艺术价值，它在自身发展的同时，还对本区域内的其他姊妹艺术产生了重大影响。黑龙江的民间剪纸、石木雕刻、京剧、评剧、龙江剧、民间舞蹈、二人转等舞台艺术都大量借鉴了望奎皮影戏的制作工艺、音乐、唱腔与表演。

6. 泰山皮影戏

泰山皮影戏是山东皮影戏的重要代表之一，从明代开始，其表演活动就非常频繁。清末民初至今，已有六代人传承了这项优秀的民间艺术。

泰山皮影戏声腔种类丰富，它不仅继承了早期山东皮影的"摩调"，还广泛吸收了泰安当地流行的其他民间戏曲唱腔，形成了独具特色的声腔体系。泰山皮影戏的人物形象造型多借鉴泰山民间剪纸和传统戏曲脸谱，逐步形成了带有鲜明地域特色的脸谱系列。泰山皮影戏属典型的口传民间艺术，演出没有剧本，演员完全靠记忆表演发挥。演出剧目极为丰富，尤以《泰山石敢当》系列剧最为著名。

泰山皮影艺人在传承中保留了传统的皮影雕刻、表演技艺和口传剧本，并

在此基础上加以创新和发展，如表演艺人范正安广泛吸收西河大鼓、山东四板书、十不闲等表演技艺，独创出一种能够同时操纵、演唱和伴奏的皮影戏表演技艺，成为当今中国皮影戏的一绝。泰山皮影戏是泰山文化的重要组成部分，它融泰安民间美术、音乐、戏曲为一体，在民俗及地方历史文化等的研究中具有重要的参考价值。

7. 济南皮影戏

济南皮影戏是山东皮影戏的一个分支，主要流布于山东省境内，同时也在河北、河南、安徽等地流传。山东皮影戏至少已有五百年的历史，清末艺人张盛旺专业从事皮影戏演出，当时称为"兰州皮影"。其徒李克鳌传承技艺后，将皮影自邹县带入济南，后经李福增、李兴堂、李兴时等人的继承和发展，逐渐形成了地域特色鲜明的济南皮影戏。

济南皮影戏表演声情并茂，由一人负责操作和说唱，一人负责伴奏。演唱初期采用和尚劝善念经的唱腔，后又在此基础上吸收五音戏、西河大鼓、山东琴书等戏曲音乐，形成了清新流畅的曲调。

济南皮影虽然只有八十多年的历史，但其表演形式和艺术风格影响深远，具有独特的艺术史和地域文化研究价值。

8. 定陶皮影戏

山东定陶皮影戏又名"隔纸说书"，是由明代山西移民传到定陶的古传皮影戏，长期活跃在山东、河南、安徽、河北等地，至今仍保留着古传皮影的基本制作工艺、演出形态、表演程式、原始唱本和古老影箱。

定陶皮影戏保存的古老影箱中完整的影人有二百五十余套，种类较为齐全。这些影人高一尺有余，系用牛皮制成，色泽古拙，形制巨大，风格粗犷朴拙，显示出高超的雕刻技艺。

定陶皮影戏的唱腔融会了其他地方戏曲、曲艺及民歌小调等多种艺术因素，音乐形象丰富，极富表现力。演出时少则六七人，多则一二十人，各有专人负责演唱、伴奏和操纵影人。其上演剧目在三四十种左右，连台本戏可连续演出月余，常演剧目主要有《封神演义》《西游记》《杨家将》等。

定陶皮影戏资料丰富，是研究我国早期皮影造型艺术的活标本。

9. 罗山皮影戏

河南罗山皮影戏是由古代中原影戏逐渐演变而成，清末罗山艺人吸收滦州皮影戏的艺术经验，使罗山皮影戏得到进一步的发展。罗山皮影制作工艺用料讲究，镂刻精细准确，人物和亭台楼榭的造型具有江淮风格。

罗山皮影戏深得江淮地域观众的青睐，常在湖北、安徽、河南等地演出，活动范围非常广阔。其唱腔音乐蕴含有江淮地区民间音乐的元素，演唱时真假

声转换自如，呈现出高亢明亮、委婉动听的艺术风格。唱词诙谐幽默，朗朗上口，体现着江淮民间口头文学的特点。历代相传的罗山皮影戏剧目有416个，其中经常演出的有231个，多取材于古典文学名著。

10．湖南皮影戏

湖南皮影戏历史悠久，广泛流传于湖南各地。其影人多为"纸偶"，在影形制作上吸收了剪纸、绘画、雕刻等多种民间艺术的精华，雕刻刀法丰富，虚实结合，繁简相映，造型美观，惟妙惟肖。

湖南皮影戏角色行当齐全，各行当又有进一步的分类，如旦角细分为青衣、花旦、刀马旦等。表演时细腻传神，动作性很强。湖南皮影戏传统剧目达数百种，20世纪50年代建立的湖南省木偶皮影艺术剧院传承湖南皮影戏的艺术传统，半个多世纪以来创作演出了多种在国际、国内荣获大奖的优秀剧目，其中《龟与鹤》《两朋友》等作品深受各界赞誉，成为剧院的保留剧目。

11．四川皮影戏

四川皮影戏主要包括土皮影、广皮影（渭南皮影）和阆中皮影戏三类。

土皮影早在清乾隆以前就存在，主要分布在川西、川北两地，影人造型简单，操纵表演不是很敏捷，桌椅摆场也显简陋。后民间艺人将"土皮影"和精雕细刻的"渭南皮影"相融合，创作成了独具特色的新皮影。

广皮影系何应贵所创，起源于清代雍正年间，至今已有三百多年的历史。何家班皮影由两人表演，形式独具特色。其中一人负责说唱和操纵影人，一人负责伴奏，其唱腔与伴奏的打击乐器同川剧类似。

阆中皮影戏流行于以阆中为中心的南充、广安等地区，系阆中民间皮影大师王文坤家族所创，王氏先祖结合土皮影、广皮影的优点，创出新型的阆中皮影戏。阆中皮影制作极见功力，雕刻技法娴熟，线条流畅细腻，镂空留实得体，影人结构均衡，造型俊美，面部为椭圆形，头帽胡须不固定，服饰多用川北民间流行的传统花纹图案装饰，外观精致优美，具有浓郁的地方特色。阆中皮影戏的唱腔主要借用川剧五大声腔，此外还博采民间流行的山歌、小调及佛教、道教音乐，兼收并蓄，自成一体。

四川皮影戏充分反映了四川地区的风俗习惯、社会风貌和人文传统，具有重要的民俗学、艺术学研究价值。

12．河湟皮影戏

河湟皮影戏又称"青海皮影戏"，在当地称为"影子"或"皮影儿"，主要流传于青海东部地区，少数民族自治州的汉族聚居地也有少量皮影戏班。

河湟皮影戏约有两百多年的历史，在长期的发展过程中形成了一些固有的特征。它有独立、成熟的板腔体声腔体系，有专用的弦索乐曲牌和打击乐曲

牌，其唱腔音乐与其他地方剧种不能通用。河湟皮影人物造型设计独特，形象丰富逼真，它由11个部件组成，主要分梢子（头）和身子两大部分，梢子和头饰连在一起，身躯四肢和服饰连在一起。河湟皮影戏很少有文字剧本，演出全凭艺人口头传承，在此过程中逐渐形成了一套特殊的记忆方法，多数艺人有即兴创作的本领。皮影戏班由五人组成，把式一人操纵生、旦、净、丑等角色并兼任说唱，其他四人为乐手，负责文武场的全部音乐伴奏[1]。

二、皮影影件

"一口道尽千年事，双手舞动百万兵"，皮影戏是由艺人操纵皮制或纸制影人，通过灯光将影像透映于幕窗上，并用戏腔表演故事的艺术形式。"千年事"的戏和"百万兵"的影是皮影戏构成的两大要素，缺一不可。

"影"有皮影（包括牛皮、驴皮、羊皮）、塑料影、纸影、手影等不同的影件。各地因地域环境、生活习俗的不同，制作影件的材料也各不相同。冀东如唐山乐亭皮影主要用驴皮，西北如陕西华县皮影主要用牛皮，南方如浙江海宁皮影用羊皮，少雕镂多绘画。经过几百年的发展传承，各地皮影影件雕刻工艺臻于完善，影件造型广泛吸收了民间美术元素，融会民间剪纸、汉代帛画、画像石、画像砖和寺院壁画及戏剧服饰的手法与风格，形成了一整套程式化的脸谱和装饰图案。

在各地皮影影件造型中，尤其以陕西东路皮影雕刻作品最为上乘。东路皮影有着完善的雕刻工艺、精湛的雕镂手法、高超的雕饰技巧、精美的绘色艺术效果，在国内独树一帜。本书以陕西东路皮影为例，主要研究皮影影件的形之美，不涉及音乐、唱腔。

（一）影件术语

1. 戏箱

皮影戏班社都有专门的戏箱，分装影件和乐器，往往一个戏班影件、器乐、道具的多寡以戏箱为单位计算。富贵班社戏箱讲究豪华，有以桐木制作成上半圆的大箱，四周以铜叶包角并钉数排铜泡钉，如图1-1，连同各种道具有十多箱之盛。普通戏箱也需要两三箱，盛影人、乐器和道具，如图1-2。

一套完整的皮影影件的戏箱至少要有七个包册，多者可达十四个包册。皮影的包册有头茬、身段、马靠、布景大片、戏片等，约有五六百件皮影，老的箱子还有超过上千件的。一个技艺高超的刻工，至少需要三五年方能刻出一个完整的戏箱。

[1] 中国非物质文化遗产保护中心. 第二批国家级文化遗产名录简介[M]. 北京：文化艺术出版社，2010：746.

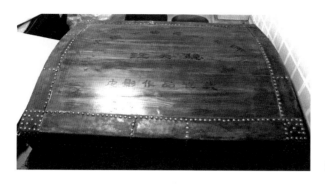

图1-1 汪氏皮影戏箱

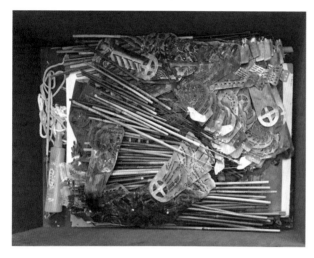

图1-2 乐亭县皮影剧团戏箱

2. 影夹

影夹即摆放影件的纸板夹子，可折叠成三层。一般来说，头茬要单独分门别类放置在若干个夹子里，身段也同样分门别类地按生、旦、净、末、丑，青衣、官服、靠子，文、武，老、少，尊、卑等放置。

陕西皮影造型主要有八大类，分别集中收藏在八种不同的影夹子里。每种影夹又可分为若干专用夹子，如王帽夹、翎子夹、旦头夹、生头夹、靠夹、官衣夹、神夹、妖魔夹、主场夹、贫场夹等。（1）头茬夹，装有王帽头、纱帽头、二卜头、巾子头、包巾头、翎子头、主帅头、披发头、凤冠头、辫子头、抓髻头、小旦头、老生头、杂角头等；（2）影身夹，装有蟒、靠、官衣、氅、帔、披风、褂子、便褂子等；（3）枪戟夹，装有枪、仪仗、銮驾、亮子等；（4）大活夹，装有帝王殿宇、将相府第、兵营帅帐、神庙仙窟、龙车凤辇、猴王象车等；（5）台夹，装有社火全台、耍狮子、专用剧目等；（6）变化夹，装有神、道、仙、妖魔等变化物及道具；（7）场夹，装有王场、贫场、旦场、生场、仙场、妖场等；（8）马夹，装有各种马匹和牲畜等。

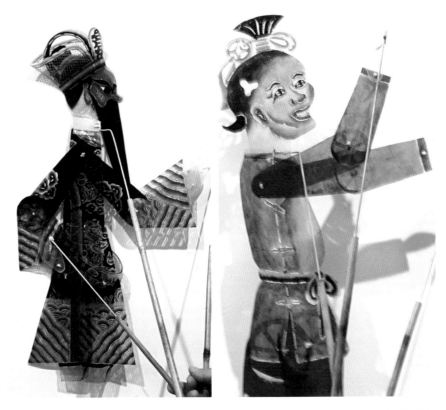

图1-3　乐亭皮影操纵杆

3. 操纵杆

皮影的操纵杆多用竹棍，人偶都用三根，需活动的动物用一至两根不等，如图1-3。文身（生、旦等）以胸杆为主，两手各一杆，套在用铁丝做成的环内，用三根竹棍作表演。其中，小生的上杆插在脖子下边，叫"中项棍子"，小旦的插在胸前，叫"胸扦子"。因男角转动得少，棒在中间，显得稳重，女角转动得多，棒在前部，易于前后转动。

（二）皮影画谱

皮影画谱作为刻制皮影模拟的范本，是真实还原每一个皮影形象的重要手段，被艺人视为珍藏的资料，世世代代流传，如图1-4至图1-8。皮影图谱的画样留存是所有皮影艺人留存作品式样的最有效和常用的方法，画样是通过纸拓铅磨印痕的方式完成，通常用宣纸或白麻纸蒙在成品皮影上，通过肘部磨压形成印痕，再用混合菜油的锅煤磨画出痕迹，得到拓样图谱。这样的拓印方式最大限度留存了皮影的真实样貌，拓出的形象几乎和原作丝毫不差，这是传承皮影图谱的基本手法，也是皮影制作的图纸。

图1-4 图谱藏本
（汪天喜藏）

图1-5 头谱1
（汪天喜作）

图1-6 头谱2
（汪天喜作）

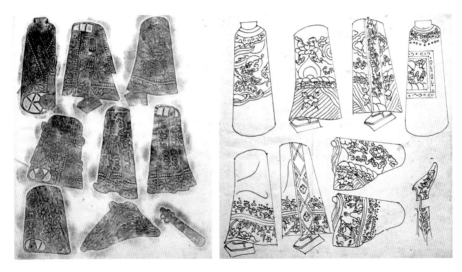

图1-7 身段画稿（汪天喜作）

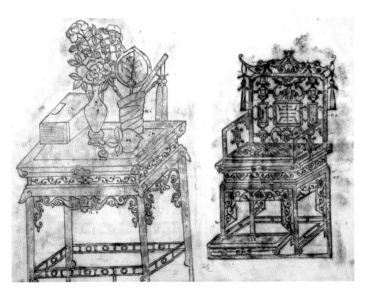

图1-8 桌椅画谱
（汪天喜作）

画谱制作：先将白纸放在皮影模板上，用肘部在纸上磨出棱印，再用包了棉花的白布坨蘸食油、炭精粉或灯焰煤（煤油灯点着熏黑玻璃）磨拓即成。

（三）影件类别

中国皮影经过了近千年的发展与历代民间艺人的积累和提炼，形成了完整的、蔚为大观的影件造型体系。如河北冀东皮影和陕西皮影，依照故事表演的需要，雕皮塑影、雕镂绘制了各类行当、各种特征的人物，各种动物，丰富的

彩帘子景片及场面道具，楼台亭阁、山石树木、车马轿辇、桌椅床帐、兵刃器具、云水烟雨等应有尽有；关中皮影的影件除人物脸谱、服饰以及龙车凤辇、殿宇府第、兵营帅帐、花园庭院、天堂地狱等景片之外，还有浪漫的神仙鬼怪、奇鸟异兽，构筑了民间造型艺术的宝库。概括起来，皮影影件主要有头茬类、身段类、场片类（亮面子、大景片、桌椅陈设、花草景片、旗牌仪仗、动物、兵器和小道具）、坐骑和云朵类、社火类、神怪类。

1. 头茬类

皮影造型数量最多的是人物造型，由于表演操作的需要，人物造型分成头部和身体两个部分，头部由脸谱和帽饰组成，行内称为头茬。一个完整的戏班里的头茬类影件尤其多，多者达一千余个头茬。从角色行当上，依据当地的戏剧形式，影人头茬分为生、旦、净、末、丑等几大类；从艺术造型形式上，脸谱分为实脸、空脸、掏丝脸。

皮影有其独特的造型风格，人物的头部多为正侧面造型，以头顶、额、鼻、颚以及后脑为轮廓构图，只刻画出一边脸和一只眼，因此民间戏称看皮影戏是"两只眼看一只眼"。陕西皮影人物雕刻中，脾气暴躁的人物绘为花脸，刚正不阿的人物绘为红脸，二者均为实脸，只绘不刻；俊俏的男女一般脸部为镂空的，只有口、眉、眼上色，其余线不上色，人物显得眉清目秀；奸臣的脸半镂空半线条；丑角的头面多是未镂空的实脸，眉、眼、口、鼻都有脸谱化的夸张变形，如图1-9。人物脸部的五官根据人物不同的性格有不同的造型，眼睛或圆或扁，眼角或朝上或朝下，口有大张的也有噘着的，鼻子有直有歪。吊眉展阳刚之气，平眉显阴柔之美，实脸圆嘴呈丑角诙谐幽默之趣，人物多通天鼻、大额头。

陕西皮影的冠戴帽饰分为冠、帽、盔、巾、髻几大类。按照各个头帽又有多样的分类，草圈子头、巾子头、翎子头、毛辫子、清帽头、沙帽头、神头、甩发子头、帅盔、挽发子头、王帽头、相头、雨帽头、主帅子头。而每一种冠戴中又包括生、旦、净、末、丑各个行当的各种脸型角色，如翎子头有白胖胡软包巾子头、包巾大黑翎子头、包巾大红翎子头、卷草王翎子头、卷朝番小旦翎子头、鱼盔翎子二番头、平眉生翎子头等。冠戴帽饰是区别不同人物官阶和身份的重要标志。

一些重要而常见的人物还有专用造型，如关羽的红脸头茬、程咬金的头茬圆眼疙瘩胡、董卓的大奸实脸、曹操的掏丝子脸、包公的大黑脸叉胡子。带胡须的丞相头茬高22厘米，罗成盔甲头茬高16.5厘米，姜子牙头茬高12厘米。胡子分胖胡子（一般与纵眉搭配）、三须子（与平眉搭配）、疙瘩胡、叉胡子等。帽子也有多种，且有俗称，如四方帽子的叫八面威，武将束发冠的叫盔甲子，便衣武将叫主帅子。带上一圈红色者都为神仙，如"赐福天官"。

正是各类脸谱和各种冠戴、发髻的组合，才产生了帝王将相、才子佳人、

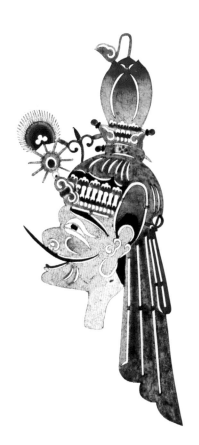
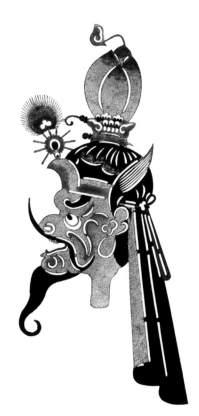

图1-9 头茬（李福平作 陕西东路）

庶民百姓、神妖僧道等各种身份、各种特征的皮影人物，才能演尽天上人间、喜怒哀乐。

2．身段类

影人身段部分叫"戳子"，采用不同于头部的半侧面造型，俗称"七分身子"。这种头部正侧面、身段半侧面的透视不一致性，在观看影戏的特殊环境条件下，能达到视觉效果丰富、完整且优美和谐的艺术效果。影人衣饰可分为靠、铠、袍、氅、衫、衣等几大类，如图1-10。

陕西皮影的身段可分为：龙袍、官衣、武将靠甲、披风、便褂、滚身子、老生氅、小生氅、番衣、神怪衣、杂衣、老旦、正旦、小旦等[1]。

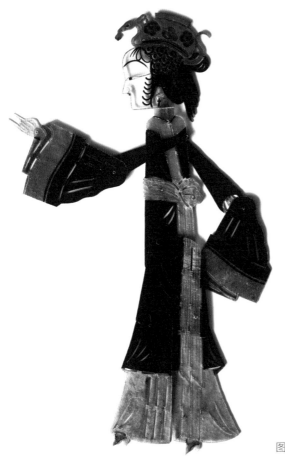

图1-10　旦衣（李占文作）

[1]　沈文翔，陆萍．陕西皮影珍赏[M]．上海：文汇出版社，2007：34．

龙袍：又称"蟒袍"，是影戏中帝王将相的衣着服饰。一般圆领大襟，图案分独龙、团龙两种，男蟒、女蟒两类，颜色分红、绿、黄、白、黑诸色。皇帝穿黄色团龙蟒袍，如图1-11，包公、张飞穿黑色独龙蟒袍，皇后、贵妃、贵妇及女将的女蟒上饰凤凰朝阳、凤彩牡丹图纹，文官身上刻有天上飞的动物，武将身上刻有地下跑的动物。戏中人物的官品、地位、性格、脸谱等类别不同穿着也不同。

官衣：也称"补子服"，是影戏中文官的服饰。圆领大襟，胸前及背后有绣花"补子"两块，上饰飞禽瑞兽等，颜色分紫、红、蓝、黑各色。

靠：也称"甲靠"，影戏中武将的服饰。分龙靠、虎头靠、仙靠、马靠等。靠背上部都有靠旗，颜色分红、绿、黄、白、黑五色，按照年龄、身份及性格、脸谱分别穿各色服饰。以"雪化纹""万字纹"的雕镂最为精细。

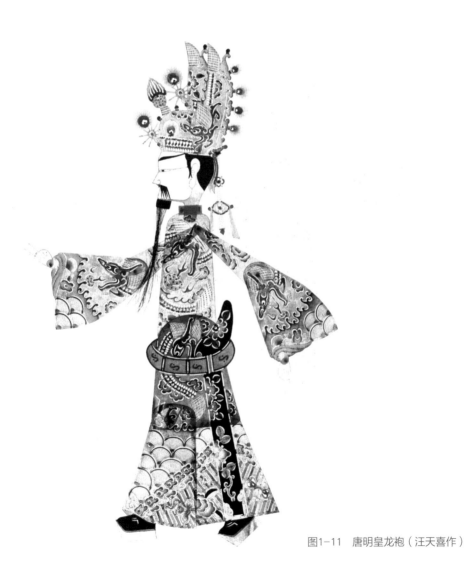

图1-11　唐明皇龙袍（汪天喜作）

3．场片类

皮影戏中的亮面子、大景片、桌椅陈设、花草景片、旗牌仪仗、飞禽走兽、兵器和小道具占很大比重，种类繁多，雕镂精美，蔚为壮观。如图1-12至图1-14。

皮影戏的窗幕布叫"亮子"，挂在亮子上方的大件皮影饰品叫"亮面子"，一般用作皮影班社的标志，可以从亮面子的气派与否看出班社的高档程度。亮面子又分为满亮子和半亮子，满亮子与亮子一样宽，半亮子只有亮子的一半或大半，都挂在幕布的上方。亮面子左右各有一根柱子，俗称"两条腿"。

除了亮面子外，还有皇宫金殿、将相府第、兵营帅帐、亭台楼阁、内宅花园、灵堂庙宇、天堂地狱、神仙洞窟、茶馆客栈、车辇仪仗、花木盆景的大型景片。

还包括桌椅门窗、车马船轿、扇伞灯旗等各类生产生活器具，刀枪剑戟、斧钺钩叉等武戏道具，龙凤鱼蛇等飞禽走兽，自然环境的云、山、水、雾等各类事物。以中国的散点透视构成整体，利用场景事物来衬托主体事物，起到增强戏剧化的装饰效果。

4．坐骑和云朵类

坐骑类是指皮影雕刻中骑在马匹或坐骑之上的皮影人物，主要有马靠、马龙袍、马便褂、马斩（即将人物的上半身或头部制作成可以活动的部件，在战斗中被杀之后，部件可以分离），还有部分是宗教神话角色，坐骑有马匹、狮子、神牛、神鹿、四不像、独角兽、神鸟、虎、象等神兽。

陕西皮影里的云朵子专门用于神仙人物腾云驾雾的造型，风雷雨电神云朵、战法神、天官赐福等。通常由三至五块牛皮缀接而成，繁复壮观，是不可多得的精品，如图1-15。

5．社火类

社火是民间逢年过节时举行的群众性游艺活动，有祈福、驱邪和敬神之意，有锣鼓队、高跷、背花、轿社火、车社火、顶芯子等形式，如图1-16。

6．神怪类

在陕西皮影艺术造型中，艺人们还以丰富的想象力，塑造了神话传说和寓言故事里的各种神仙鬼怪、奇鸟异兽，富有神奇幻想和浪漫主义色彩，如图1-17、图1-18。

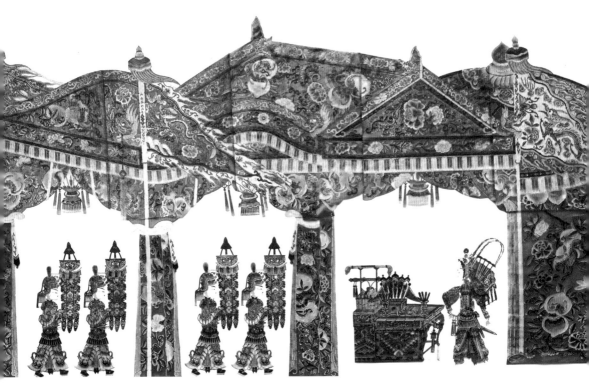

图1-12 穆桂英挂帅（薛芝粉作）

图1-13 花园（汪天喜作）

图1—14 花草景片（汪海燕作）

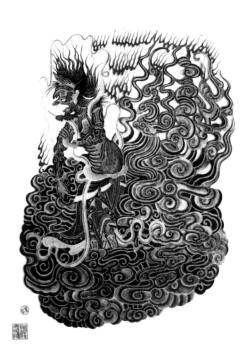
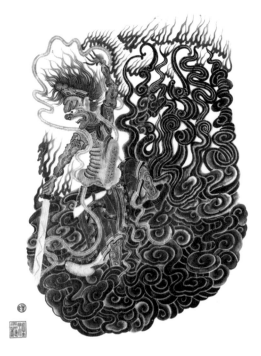

图1-15　魔家四将（汪天稳作）

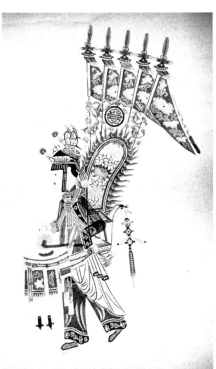

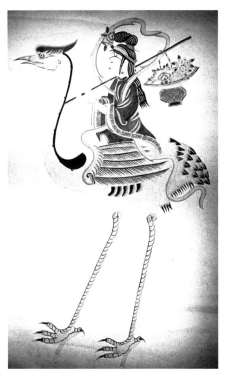

图1—16 社火（陈艺文作）

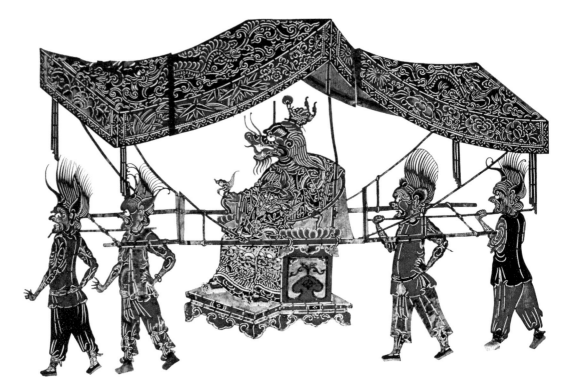

图1-17　龙王轿（汪天稳作）

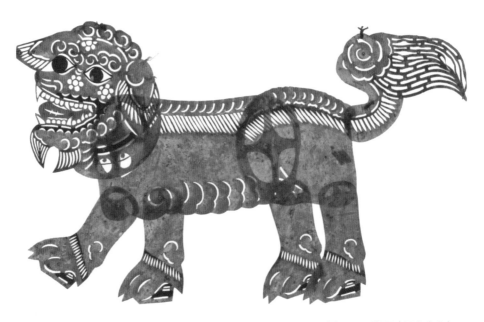

图1-18　狮子（河北唐山）

三、皮影的雕刻工艺

皮影影件制作工艺烦琐，不同地域皮影制作工艺也不尽相同，影人造型的大小、长短，花纹的繁简、疏密，线条的曲直、虚实，色泽的明暗、鲜淡，场面的富丽、古朴，各有所长，呈现出千姿百态的风格。

北方皮影一般是用牛皮、羊皮或驴皮雕刻而成。工艺精细，线条夸张，富有民间风格特征。影人高22～33厘米（现在有些地区大影人高达66厘米）。南方皮影最早是用纸糊裱成衬壳，后改用薄牛皮雕刻而成，一般为38厘米高。

陕西皮影制作工艺精细，工序繁多，流程严谨，从制皮、雕刻、染色到连缀成形共有20多道工序，每道工序都有着特殊的要求，形成一整套严密完整的工艺流程。概括起来影件制作一般分为原料加工、落样、雕刻、敷色、装订五道工序。

1. 原料加工

原料加工也就是制皮，包括选皮、泡皮、刮皮、绷晾、打磨等工序。

陕西皮影主要用牛皮，西路皮影多用较厚的皮子，东路皮影皮子略薄。从颜色上说，黄牛皮好，透明度高，为上品；也有艺人认为黑牛皮最好，色白、明净、透亮，为上上品，但黑牛数量少。

因成本高、工艺繁杂、费时费力等原因，关中地区已很少人再使用手工炮制的牛皮——"手工皮"来雕刻皮影了，取而代之的是通过机器、化工原料制成的"机制皮"。

过去有专业刮皮的匠人。刮皮的方法有两种：一种是硬刮，即把选好的皮浸入清水，每日换水浸泡数日，用特制的一尺长、两头有把手的月牙形刮刀，以斜刀法将牛皮一寸一寸地挨着刮，两面都要刮干净，反复刮二三遍，去掉皮毛和脂肪等杂物，撑于木架上，阴干即成；另一种是软刮，浸泡皮时用氧化钙（石灰）、硫化钠（臭碱）、硫酸、硫酸铵等药剂配方，分次化入水中，反复浸泡刮制而成，绷晾阴干。绷晾阴干后，用细砂纸打磨，也可用碗的外层光滑面将皮子两面都擀平（磨光滑），使皮子光滑。刮好的牛皮还要根据需要进行裁剪分解成块，用浸过水的布包好，用湿布将皮子夹在中间，潮四五个小时，湿软后用特制的"推板"稍加油汁，逐次推磨，使牛皮更加平展光滑，消除收缩性。这样制出的皮料，近似玻璃，适宜雕镂。如图1-19。

图1-19　打磨制作完成的牛皮

2. 落样

把准备雕刻的各种图谱纹样（白描图谱或彩色图谱），包括脸谱、服饰、道具等图谱，放在加工好的透明皮子下面，用钢针在皮子光滑面上照画谱或模子描画，画出需刻的线条，如图1-20至图1-23。画图落样需要做好计划，套用得当，避免浪费皮子。过去的图谱是用锅灰和食用油拓摹影偶模板而成，这叫"擦样子"，现在一般是用机器复印完成。

图1-20 图稿（李福平作）

图1-21 工具（李福平的工具）

图1-22 描样1（李福平作）

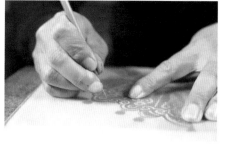

图1-23 描样2（李福平作）

在甘肃河西地区及一些山区，有一种独特的落样方法——"拓灰"工艺。早年皮影戏在向偏僻山区发展时，皮影的需求量日益增大，民间艺人借用皮影实物作为底谱拓样雕刻，逐渐形成了一套拓灰刻皮影的方法。即把皮影原物放在桌面上，上面铺一张稍稍喷潮了的软纸，纸的上面再垫上几层麻草纸，然后用肘部压挤。这样就把皮影的轮廓拓在软纸上，然后用香灰头或柳枝炭条按照轮廓描画成灰稿，再把此灰稿反拓在牛皮上。每一灰稿可以在牛皮上拓四五个同样的图样，沿图样用铁针勾画出来后，就可以着手雕刻了，这一过程叫"擦样子"。

3. 雕刻

落样后进行雕刻前需先将皮子润湿，叫闷皮。方法是用温水将棉布浸湿然后拧干，后用其裹住皮子卷成一卷，这叫"闷"。闷的时间与皮子厚薄和季节有关：厚的时间长些，薄的时间短些；冬季时间长些，夏季时间短些。一般皮

子需闷4～5小时，薄些的需0.5～3小时。

雕镂的顺序是先凿眼再雕刻。即先用特制的凿子按需要凿出各种形状的孔眼，然后用刀具镂刻所需的线条纹路，如图1-24至图1-26。从艺人们使用的雕镂工具上，可以看出镟影刻工之匠心。如图1-27至图1-29，一个雕刻艺人通常都备有不同的凿子，圆形的、半圆形的、套花的，不下十种；有各种类型的雕刻刀具数十把，有着讲究的分工。刀具分斜口刀、平口刀、花样模口锉刀三大类，不同宽度的斜口刀和平口刀各有五六种规格；花样模口锉刀有大小圆口、新月形、椭圆形、菱形、三角形等，从0.1厘米至0.7厘米配套成对，各有六七种规格；此外还有花线点锉刀。斜口刀用于宽窄长短不一的弧形线的雕刻，平口刀则用于雕镂各类直线。各式花样模口锉刀在艺人们的匠心独运下，创造了多种表现手法，有阳雕阴镂、阴阳铺刻、明暗锉纹等。刀迹流畅准确，弯直有致。锉镂精细，或虚或实，或简或繁，极为恰当。刀痕清晰、洁净、均匀，精到地表现出皮影的虚实、空间关系。雕刻线条有虚线、实线、虚实线、暗线、绘刻线等技法之分。

陕西皮影东路影件的高度一般在27～33厘米。在雕刻刀法上，东路皮影和西路皮影各有特色，西路是拉刀，即雕镂时，皮子不动刀动；东路是推刀，称为"推皮刀法"，即雕镂时，扎在皮子上的刀子不动，手指推动皮子来镂刻。西路凤翔只用一把刀，使用握式，而东路华阴、华县等地的平刀和尖刀多达23～25种，如图1-30、图1-31。

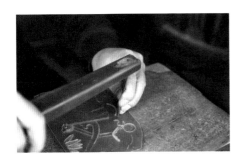

图1-24　凿眼

图1-25　刻线

图1-26　凿眼与凿子

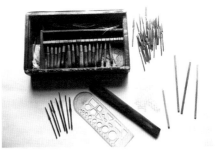

图1-27　全套工具（汪天喜的工具）

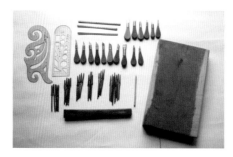

图1-28 工具与盒子（汪天喜的工具）

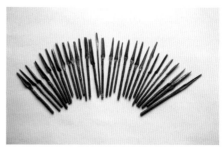

图1-29 各种凿子（汪天喜的工具）

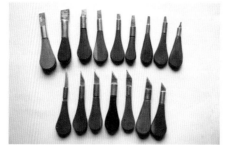

图1-30 东路皮影各种刻刀（汪天喜的工具）

图1-31 西路皮影"刘一刀"
（刘亚利的一把刻刀）

4．上色

皮影的线和眼洞雕好后，要推实。即用40～50厘米长、10厘米宽的特制木推板（一般用柿木或枣木制成，光滑、不黏他物，硬度好）用力将影件压平推实，使之高度定型，两面都需推压。推过之后，再取出那些已刻断而未别除的东西。这道工序可以使影偶平整光滑，如图1-32。

影件经平整、磨平、打光后就可上色。上色多用光照效果好的透明纯色，主要有红、黄、蓝、绿、黑五种，颜色相互不加调配，不分深浅，用皮胶调制，附着力强。绘制时多用平涂方法，有时也根据对象，采用勾线和晕染的手法。例如，山石的凹部、动物身上表现结构的部位，色彩烘染较深，可增加形体的立体感。戏曲人物脸谱和服饰色彩按程式进行，同时也考虑色彩的协调和对比，如图1-33至图1-36。皮影色彩以黑和深色为主调，通过光的照射，形体清晰，色彩浓艳，强烈醒目，装饰性较强。陕西皮影追求本色，上色之后不加其他保护涂料如桐油、清漆等。

上色后还要将影件熨烫平展，使之定型。熨烫又称"出水"，是整理、制作皮影的辅助工序，即用两块特制的土坯加高温熨烙皮影。其目的是使敷彩经过一定的高温吃入牛皮内，并使皮内保留的水分得以蒸发。出水也常被老艺人们当作"绝招"来保密。熨烙皮影，火候不到则不展挺，火候过度会灼焦，所以掌握好热处理的温度尤为重要，温度一般在70摄氏度上下，恰到好处便是"绝招"。现在都是用熨斗，据说质量不及过去，优点是既省事又快捷。

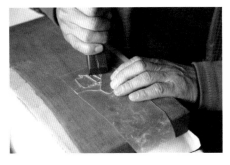

图1-32 推实

图1-33 颜色及工具

图1-34 准备上色（汪天喜）

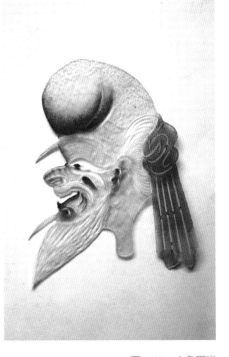

图1-35 分染上色

图1-36 上色图样

5．装订

这是最后一道工序，即将各个部件组合成一体。皮影人物的结构较为复杂，每个人物都分为头、身、臂、手、腿等部件，每个部件都须单独刻制，部件刻制成功后，再用线将除头部以外的其他部件连缀组合起来，形成一个完整的身体。用来连缀的线绳，过去是牛皮制的，现在一般是棉涤线。有一道工序（已在雕镂时完成）非常重要且有诀窍，即皮影身上连缀的操纵杆的孔眼之位置，旦角需在胸部偏后，其胸线才突挺，显出女性特征；生角、武将需在脖下偏后，人物才精神，也容易平衡。连缀时有"管前不管后"（指腿部）"管后不管前"（指上身）之说。跪时前腿、腰部要保持圆弧形，两胳膊肘处、腰处、

两腿处共有5个"骨缝"（孔眼）。关中影人一般由12~13个部件组成：一个头茬、一个身子（实指上腹）、一个下腹、两条大腿、两条小腿、两上臂、两下臂、两只手。

待全身部件联结好后，再装置三根竹杆用来操作。在影人领部加一根主杆，两手腕处各加一根活动杆。艺人们有一句口诀："三点一线选中选，栩栩神采从中显，疏忽若差半分毫，有肉无骨影人残。"皮影静中有动、动中传神的道理便在于此。

第二章

皮影的地域
审美特征

一、南方皮影审美特征

中国皮影发展于宋代，随着时代的变革，北方艺人南迁，皮影逐渐传播到南方，并与当地的民俗、地方戏剧和造型语言相结合形成地方特色浓郁的南方皮影戏。如湖北江汉平原皮影、浙江海宁皮影、湖南皮影等。

皮影是社会最底层的"草根"艺术，它主要服务于农村祭祖、酬神、庆典、婚丧嫁娶等民俗活动场所。它的创作者是当地的农民群众，欣赏者也是当地的农民群众，是民众对美好生活的想象和期盼，具备典型的民间美学特征。皮影，这种在民众追寻美的过程中创造并发展的艺术，具有质朴纯真、恣意挥洒的旺盛生命力。各地皮影影偶造型的构图、纹饰、色彩、寓意等无一不折射出地域间的文化差异，反映了民众质朴的审美追求，体现了浓郁的乡土本色。

（一）江汉平原皮影

湖北的江汉平原皮影戏迄今已有三百余年的历史，主要流行于湖北潜江、天门、沔阳（今仙桃市）等地。

据《沔阳县志》记载，明末清初，沔阳一带凡办庙会、酬神就有唱皮影的习俗。中华人民共和国成立前皮影戏还是人们过年、庆丰收、谢神、祭庙的主要娱乐活动。正月十五闹元宵，演《大回窑》；二月二是土地菩萨生日，演《土地会》；三月三是寒食节，演《火焚绵山》；四月八祭神，演《箍箍阵》；五月端午节，演《汨罗江》；六月六祭杨泗将军，演《哪吒闹海》；七月七日演《鹊桥渡》；八月十五演《唐明皇游月宫》。

可见，早在明末清初，皮影戏就是民间主要的娱乐习俗，一年中各种民俗节日活动都少不了唱皮影戏，既娱神又娱人，增添了节日气氛。

江汉平原皮影戏的唱腔以歌腔、渔鼓腔为主，唱腔优美，富有古朴的楚文化风格。歌腔皮影中的"鸡鸣腔"源于东周时期的楚国，是我国传统音乐中的"活化石"。渔鼓腔出自旧时艺人的乞讨唱曲，调式多样，具有浓郁的乡土气息，深受历代人民群众喜爱。

据传，江汉平原皮影从陕西传入，经过几百年的发展，江汉平原皮影形成了独特的风格和雕镂特色，其雕镂艺术制作精湛、图案精细、人物造型生动逼真，如图2-1。

1. 影偶高大，率真拙朴

江汉皮影中影偶的造型与其他地区皮影造型相比，以影人高大、造型生动见长。江汉皮影的皮影人身高在七十厘米左右，属"门神谱"类大皮影，它比四川、陕西皮影高四寸，比鄂东皮影高二寸，高大的尺幅使其在视觉上更清晰。

江汉皮影的影偶在影身和影头的比例上也很有特色。以真人的标准来看，

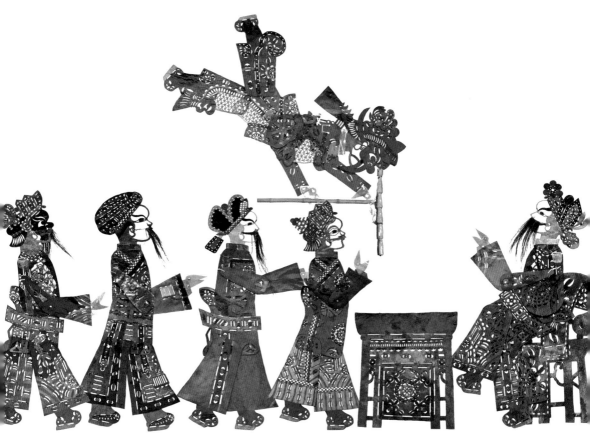

图2-1 魁星点斗（汤格皮影）

通常人的身体和头部的比例是7：1，模特的标准体型可以达到8：1。但在江汉皮影中，为了达到理想的艺术效果，也为了操作方便、凸显戏剧性，通常会按照头身5：1来制作皮影，这种造型比例更利于操纵杆控制，便于艺人灵活操作[1]。影偶可以一身三头、一头三帽，灵活的可组合性使得皮影艺人在表演时可以根据剧情需要随时更换头茬，成倍地增加了影偶角色的数量，十分方便灵活。

江汉平原皮影有着抱朴含真、大巧若拙的特征[2]。老子有云："见素抱朴，少私寡欲。""朴"即未经雕琢的天然状态，指事物的本来面貌。有学者认为江汉平原皮影"影人高大，雕刻拙朴，是较具古老传统的一种"[3]。也有研究者认为，其造型风格粗放率真，别有古趣。

皮影艺人一般师承有序，用传统手法制作影偶，皮影形象多数脱胎于明清的谱式，摹写戏曲中人物形象，较好地沿袭了历史风貌。同时，艺人不断提升雕镂技艺，精心推敲皮影的镂空部位，去矫饰、无做作，满足审美和实用（透

[1] 刘露. 江汉皮影戏中皮影人的制作工艺、美学特征及其传承[J]. 武汉纺织大学学报，2019（06）：3-7.

[2] 付琴. 江汉平原皮影造型艺术美学特征[J]. 戏剧之家，2015（24）：142.

[3] 魏力群. 中国民间皮影造型考略[J]. 河北师范大学学报（哲学社会科学版），1998（03）：117-122.

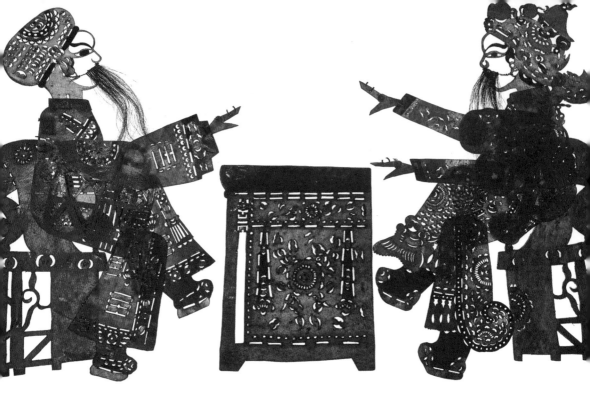

图2-2　韩信与张良议事（郭格皮影）

光）的需要，显出质朴无华的趣味。影偶选用质地坚韧的牛皮作原料，皮质厚重实沉，外轮廓以直线概括，细部刻绘较少。不同于其他地方的刻刀或者陕西的"走刀"，江汉平原艺人是"敲刀"。艺人以刀作笔，多采用弧形刀，敲刀刻线，推崇刀感刻线，再将影偶正反修刀，要求刀口光润且有力度，有着浑厚拙朴的"金石味"。这种浑厚硬朗的刻绘手法，源于豪迈大气、开拓进取的楚文化精神，显露出粗犷质朴的典型民间美学特征，如图2-2。

《道德经》中言道："大直若屈，大巧若拙，大辩若讷。"这表明当技法真正娴熟之时，艺术的本真状态更为可贵。江汉平原皮影影偶都有高大粗放的外形特点，不同于其他区域的"小巧玲珑，图案繁复，刻工精细"，展现出近乎原始的"拙"。影偶人物脖颈及四肢粗壮有力，面部被有效地夸大和突出，这种看似"拙"的造型，却蕴含"巧"的实质，是楚地"求大求全"民间审美趣味的体现，如图2-3、图2-4。

2. 既雕镂又彩绘，色彩体现民俗性

江汉平原皮影受宋代遗风的影响，有着注重彩绘的特征，彩绘色彩体现其民俗性。皮影影偶中往往有大块面的颜色，镂空较其他类型皮影少，且每个镂空的面积小。

宋代《武林旧事·灯品条》中记载了"五色妆染如影戏之法"，可知早在宋代中国皮影戏的色彩就是由中国民间传统的五色相间而成，即红、黄、

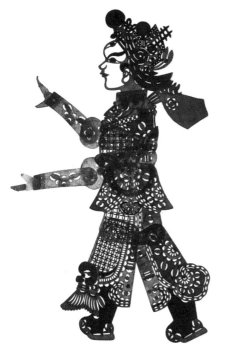

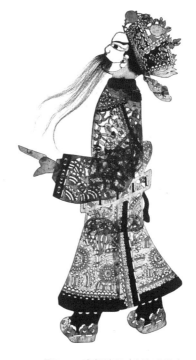

图2-3 杨戬（汤先成作）　　　　图2-4 唐朝魏征（刘年华作）

蓝、白、黑，江汉皮影的色彩绘制也是传承五色规律。传统五色对比强烈，风格原始古朴。在江汉皮影中，影偶颜色艳而不俗，搭配得当，红绿相映，成品牛皮是略微透明的黄色，上色后的皮影人在灯光照耀下的投影显得色彩瑰丽且晶莹剔透，具有独特复古、贴近民生的民俗美感。

此外，影人的用色反映角色的年龄和身份差异：年纪较大的影人多用深红色和黑色等暗色调，有活力的青年多用红、绿、黄等明亮色调，黑色作为辅色；平民布衣多用素色，富贵或官宦人物的色彩则鲜艳繁复，如图2-5，这与民众对色彩的感知是一致的。此外，在对影人进行着色之前，需要明确五色中的主色和配色，如此才能确切地刻画人物特征。着了色的影人在幕布后翻转跳跃，演绎着故事中的人生百态，民众在台下感悟着自己生活中的悲伤和喜悦、苦难和希望。

3. 造型浪漫夸张，注重装饰美感

江汉平原皮影是楚地发展起来的乡土艺术，受楚文化的熏陶，也体现了楚文化的精神特质，整体造型浪漫夸张，同时注重装饰美感，如图2-6。

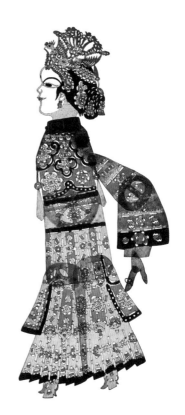

图2-5 商朝姜皇后
（刘年华作）

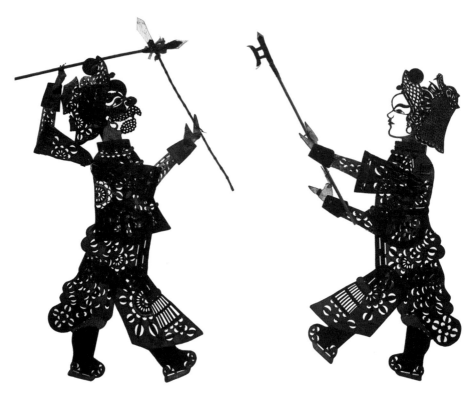

图2-6　虎将对打（汤格皮影）

艺术作品中"夸饰"的目的是突出典型形象的典型特征，给人留下深刻的印象。江汉平原皮影艺人雕刻对象时，总是会在强烈主观意志指引下，凭借对生活的感受凸显或改变事物特征，用夸张与象征的手法创作各类影件。适度地夸饰无疑能提升皮影艺术的感染力，艺人也能借此"传难言之意、省不急之文、摹难写之状、得言外之情"。他们善于从自然中寻找元素，将民间蓝印花布、戏剧服装图案、木雕、剪纸的图案纹饰，运用嫁接、联想、添加、变形等表现手法进行再创造。

江汉皮影影偶中旦、生等头像讲究清秀、干净、无枝无蔓，如图2-7、图2-8；花脸、奸白脸、丑角等头像则比较夸张。奸白脸一般代表反面人物，脸上雕有一根水波纹似的绊根草，象征着为人心术不正、秉性不直。丑角的脸谱更有趣，人物的眼睛下面吊着一个葫芦形状的红砣，艺人们称为门闩眼。江汉皮影的丑角造型丑中有趣，加上撑影人将影子不断抖动摇晃，口中不断道出滑稽诙谐之词，声影相配，格外令人开心畅怀。

江汉平原皮影中"神怪类"影件多以象征的方式刻绘。如包拯，额上雕绘有代表阴阳的日月图，象征包拯善断人间地狱之冤。红、白、黑三色随花纹敷于额头之上，使包拯形象既威且善；雷震子头像则是一副雷公猴子脸、一张鹰嘴，面目凶狠，神采非凡，使人一看便知是一名武艺高强的神将；龙王头像却

是一个活生生的龙头，绿色的龙须，高翘的龙鼻，红色的龙发半遮一只蒲扇大耳，明确标识角色的身份和性格特征，这些造型手法和陕西皮影有些类似。如图2-9至图2-11。

图2-7　女文堂

图2-8　狐尾

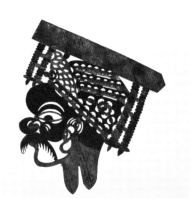

图2-9　阎王

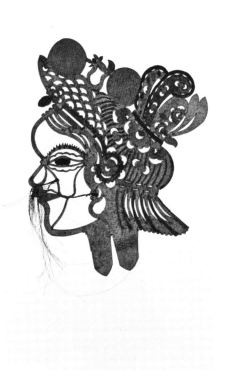

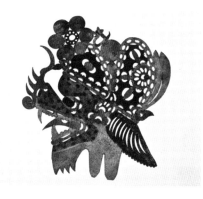

图2-10　龙王

图2-11　姜子牙

江汉平原皮影虽不似北方皮影图案烦琐，但影偶仍以图案精细、花纹细腻、造型逼真而见长，连影偶的发丝都能雕得疏密均匀，足以体现皮影艺人制作技艺的精巧。如图2-12。

影偶图案的运用受戏剧的影响，在生、旦的影偶中，文生服饰多配以梅兰竹菊等图案，寓意角色高尚的情操；老生、老旦的影偶图案则体现了"图必有意、意必吉祥"的习俗，莲莲有鱼（年年有鱼的谐音）、喜鹊闹枝、牡丹富贵等图案很常见。"净"中的武将常用密集的小方形图案来表现铠甲的厚重严肃之感。江汉皮影的影偶依皮成型，借光竖影，装饰有花卉、动物纹或铠甲图案，为人物刻画增光添彩。

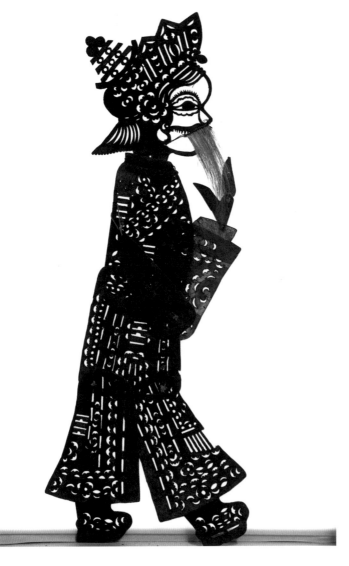

图2-12　太上老君

（二）海宁皮影

　　浙江海宁皮影戏是中国最古老的皮影戏之一，始于南宋，清朝末期最为盛行，有着重要的历史地位。海宁皮影自南宋传入，改北曲为南腔，形成以"弋阳腔""海盐腔"两大声腔为基调的古风音乐，唱腔丰富。它在造型上继承了南宋皮影绘革的特点，独具特色。

　　南宋耐得翁《都城纪胜·瓦舍众伎》载"凡影戏乃京师人初以素纸雕镞，后用彩色装皮为之，其话本与讲史书者颇同，大抵真假相半。公忠者雕以正貌，奸邪者与之丑貌，盖亦寓褒贬于市俗之眼戏也"。耐得翁所记南宋当时皮影戏的造型为忠正奸邪形象分明。忠正奸邪分明的造型是中国皮影戏的一个总体特征，随着历史的发展，各地皮影戏与地方戏剧相融合，逐渐形成了自己的地方特色。

　　民国时期，皮影戏充分融入了海宁民间，成为海宁民风民俗的一个重要组成部分。乡间的婚丧嫁娶，都把雇皮影戏班子演戏作为礼仪的一部分。皮影戏甚至与农桑生产结合在一起。每一年春季，在开始饲养春蚕以前，村里农户要请戏班子来蚕房演皮影戏，事后，人们把做幕布的绵纸揭下来贴在蚕匾上，祈求"蚕花廿四分"，获得蚕茧丰收，如图2-13。

图2-13　蚕花戏照

　　作为南宋影戏遗存的海宁皮影戏，带着特有的古风遗韵，经过千年岁月的雕琢，造型愈发显得古朴素雅。海宁皮影总体特征可以概括为"重彩绘、少雕刻、单线平涂、色彩艳丽"。人物脸形圆活、单眼侧面、少夸张、近实像、富有"人情"味。如图2-14、图2-15。

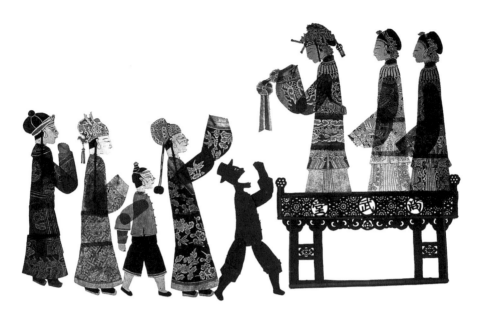

图2-14 《三侠剑》剧照（海宁市非物质文化遗产保护中心）

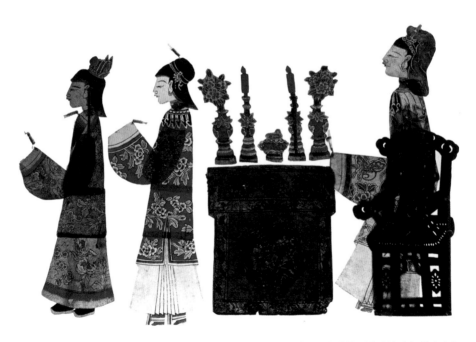

图2-15 皮影戏剧照（海宁市非物质文化遗产保护中心）

1. 南宋绘革遗风

海宁皮影主要采用绘革的手段进行影偶人物绘制，所谓绘革，指制作皮革时以彩绘为主，而较少雕刻，通过色彩晕染，产生类似于中国人物画的绘画效果。皮影绘制的过程是先勾线，再用纯色晕染。影偶面部较少用色，只是嘴部和丑角鼻子有点红色，头饰和身段色彩丰富，有黄色、红色、绿色、黑色、蓝色等明亮的五色。面部线条的粗细软硬根据对象的不同而不同，小生小旦线条相对细劲，净角等相对粗硬。这种绘革的风格和河南皮影的绘革一脉相承。河南豫北和豫南皮影是典型的古代中原皮影的流传，其造型特点是重彩绘，少雕刻。南宋周密在《武林旧事》中记载了南宋临安"镟影戏"的行业组织"绘革社"，河南桐柏皮影至今保留着南宋皮影绘革的遗风，是中国皮影绘革风格的传承。海宁皮影和桐柏皮影有着非常相似的风格，同出一源，都是南宋皮影风格的遗存[1]。

皮影制作手段分两种，即绘和刻。

除了海宁、河南部分地区、湖南、安徽等地皮影制作是全部或部分采用绘革的手段外，中国大部分地区的皮影都是采用雕刻的手段，通常"以刀代笔"，以刻刀作为主要造型工具进行人物形象及布景的创造。另外一种皮影的造型方法是绘画与镂刻兼用，如河北、湖北皮影戏。

而海宁皮影戏在造型方面的主要特征是"单线平涂，少雕镂，重彩绘"，类似于中国画中工笔画的创作。一般情况下，海宁皮影戏影人的造型都是用毛笔以手绘形式进行处理的，只在布景上会有少量的雕刻，如图2-16。其影人的脸部为实心，眼、耳、口、鼻等五官均以手绘制作，头饰和身段也极少雕镂。影人脸部线条简洁明快、粗细有致，极富平面装饰性；头饰、身段线条工整流畅、富有节奏感和整体感。在部分布景造型上，皮影艺人采用了少量雕镂作为装饰，如马鞍的装饰图案、桌椅案台上的雕花等。在影人、布景的设色上，艺人们运用的颜色种类不多，以深浅晕染来形成多种变化。具体操作上，以大块重彩平涂为基调，在大块色彩中注意小图案的复杂变化，因此虽色相不多，其效果却统一而丰富，强烈而协调。简练的线条配合大胆、明快的着色，使海宁皮影的造型生动而有意味，极富装饰性而又不死板[2]。

绘和刻手法各有利弊。绘影，在制作上比较方便，相对镂刻皮影的方法少了一个雕刻的环节，制作影偶速度更快。另外，相比镂刻皮影，绘影纹饰更加整体，静观时，是非常精美的工艺品。但是，在舞台演出效果上，绘革不能透光，没有镂刻皮影效果好。镂刻皮影在灯光的照射下，镂空部位呈现光影白色，光影效果更明显，色彩鲜艳，影像清晰。

[1] 魏力群. 皮影之旅[M]. 北京：中国旅游出版社，2005：48.
[2] 柯钰. 海宁皮影戏艺术研究[D]. 金华：浙江师范大学，2008：27.

图2-16　绘革手法

2. 民间艺术造型，程式化和夸张性

由于皮影戏演出的独特性，影偶造型的变化主要在于头茬的变化。

海宁皮影头茬的造型具有程式性，一般分为生、旦、净、丑、妖。唐巾、方巾等往往是文人的帽饰，扎巾、帅盔等则表示尚武之人，莲花冠、瓦楞巾等表示道士。

生角指小生、老生、文生、武生等，旦角指小旦、老旦、花旦等。生、旦等正面角色面部刻画干净清爽，其共同特点是采用彩绘的形式进行单线平涂，鼻子俗称通天鼻，即以一条直线概括了额头、鼻梁、鼻尖。

净角，分为青脸、黄脸、红脸、黑脸、白脸、碎脸等，由颜色区分其忠正奸邪，红脸象征忠勇，黑脸象征刚正不阿，青脸、黄脸往往是形象凶猛的武将，白脸指奸白人物，碎脸既可指正义勇猛之人，也可指反军之王。

丑角，和北方皮影侧重于眼部的夸张刻画不同，海宁皮影主要是通过鼻子的形状来体现的。海宁皮影的鼻子有三种：通天鼻、狮子鼻、栗壳鼻[1]。海宁皮影特有的栗壳鼻代表了丑角的造型。

妖的造型也和其他地方的皮影一样，有的直接以动物头插在皮影身段上，有的是采用人兽结合、兽头人身的造型。如将孙悟空处理为猴头人身，猪八戒处理为猪头人身，将角色的身份和性格特征形象地传递给观众。

此外，海宁皮影戏在造型上秉承了南宋时期皮影戏的古老风格。其影人的脸部及五官，都进行了夸张的变动。影人的下巴一般处理得比较短，影人的眉、眼都进行了延长处理，几乎横跨整个脸部，并以眉毛的粗细来区别影人性格的阳刚与阴柔。生角以平缓的细眉来表现其沉着安详，旦角以弯弯的细眉加

[1] 王钱松叙，沈瑞康整理. 皮影形象的分类[J]. 海宁皮影戏史料专辑，2015：36.

上线眼来表现其秀丽文静的神韵，武士则以上扬的浓眉来表现其飒爽骁勇的气概。影人的嘴部几乎都采用了同样的处理方式，上唇饱满，微微贴于下唇，嘴角稍稍上扬。这种程式化的表现虚虚实实，在视觉上给人一种似说似唱的微妙联想，如图2-17。

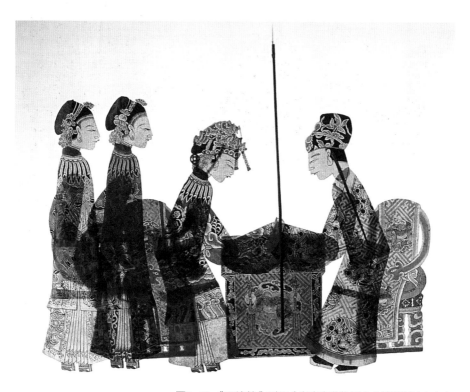

图2-17 《双连笔》剧照（海宁市非物质文化遗产保护中心）

从上可以看出，海宁皮影具有程式化和夸张性等中国民间艺术造型共有的特点。海宁皮影脸谱既接近于京剧，又不同于京剧，它按忠奸贤义的不同性格、喜怒哀乐的不同表情来加以塑造。正因有了程式约定，皮影头茬才可能在面部表情固定的情况下，让观众分辨其忠正奸邪。红色代表忠勇，黑色代表刚正不阿，青、黄色代表凶猛，白色代表奸佞，反翎代表番将等。各种约定俗成的造型语言表达了人物形象的身份、性格、地位，辨识度非常高。

3. 脸谱造型多样统一，身段造型团块整体

海宁皮影脸谱具有一版多样的特色。即在一个造型稿本基础上进行变化，或造型或色彩进行少量改变，便可制作出好几个造型来，乍看起来好像一样，实际上却是众多孪生兄弟姐妹，如图2-18。多样统一的特征亦体现在海宁皮影脸部五官的刻画上。旦角细眉细眼，生角浓眉大眼，净角粗眉环眼等，这些都体现不同的性格特征。

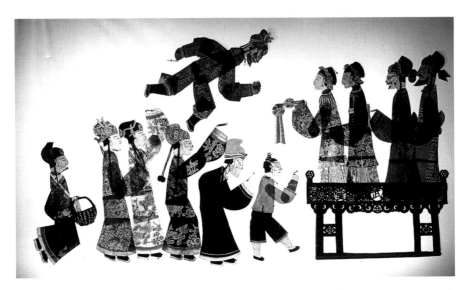

图2-18 《双莲笔》剧照（海宁市非物质文化遗产保护中心）

海宁皮影头茬的鼻子造型可以分成通天鼻、狮子鼻和栗壳鼻三种。通天鼻是从额头到鼻尖成一条直线的直鼻，是生、旦等正面人物的象征，狮子鼻是勇武者或者反派人物的象征，而栗壳鼻则是丑角的象征。栗壳鼻的名称来源于鼻子的形状，鼻头涂上黑色和红色，就像栗子壳一样。栗壳鼻是海宁皮影独有的丑角形象，唐山皮影和陕西皮影的丑角都着重于眼睛的夸张处理。关于栗壳鼻，学者认为其来自京剧中的丑角形象，京剧丑角的鼻头往往饰以颜色，或黑色或白色，而白色在皮影演出幕布上根本看不出来，因而就涂成显眼的红色和黑色。

在中国皮影戏中，不管是陕西皮影还是唐山皮影，头和身段一般都分开制作分别保存，只要角色吻合，在演出中，头和身段是可以相互共用的。海宁皮影则不一样，影人的头部和身段直接固定在一起，这样的好处是方便演出、造型完整，但是也限制了头茬的多样使用，不能和其他身段配合，降低了使用率。

海宁皮影的身段比较简洁，基本上由上、中、下三部分组成，大部分角色的腿部雕刻成两整片，不分开，只有少数角色，如跑腿、衙役、孙悟空等双腿分开雕刻。这个特点和其他地方的影戏有着明显的差异，如图2-19。

海宁皮影经过千年的发展，仍然保存着这种古朴的造型，学者认为有其独特的缘由，即这种三段式的形式不容易破坏彩绘图案的完整性。皮影彩绘图案完整，表演时，在灯光的照耀下，影人更显得真实，身段上绘制的花卉、云朵等纹饰也会更好地吸引观众。另外，这种团块式的造型相比其他更加牢固。如今的海宁皮影在海宁艺人的努力下加入了蓝印花布的特色，更加具有民族特色。

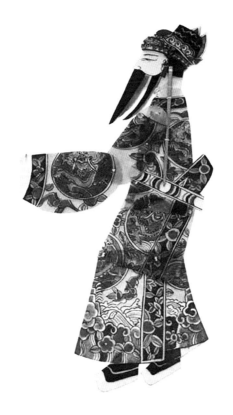

图2-19　海宁皮影造型

二、北方皮影审美特征

(一)唐山皮影

　　唐山皮影指河北唐山一带流行的皮影戏,包括滦县、乐亭、昌黎、迁安、丰润等地区,后来又向北流传到辽宁、吉林、热河、黑龙江等地,此一支的影戏流派就是中国三大影戏流派之一的滦州影戏。"唐山皮影"的称谓是在中华人民共和国成立以后开始的,之前在抗日战争时期称为"冀东皮影"(滦县、滦南、乐亭等地属于冀东地区),产生之初则称为"滦州影"或"乐亭影"。唐山皮影又称为"滦州影""乐亭影""冀东皮影"等,是由于时代的不同,辖区名称的不同而产生的不同称谓[1]。它是一种有着精美的雕刻工艺、灵巧的操纵技巧和长于抒情的唱腔音乐的综合艺术。

　　唐山皮影雕镂精细,形象俊美,线条流畅清新,所选作雕刻的驴皮十分讲究,透明、柔韧。至今唐山还流传着"北山驴皮明如镜"的俗语。如图2-20。

[1]　李艳超. 唐山皮影艺术审美研究[D]. 西宁:青海民族大学,2017:7.

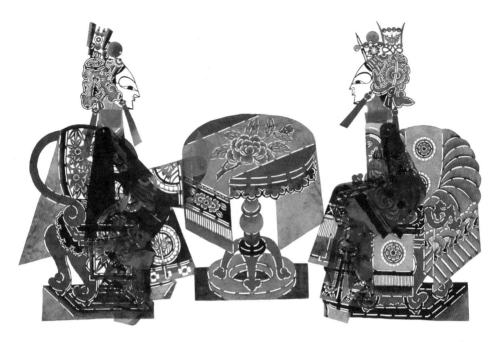

图2-20 《叙店》中旦角人物（河北唐山）

唐山皮影的发声方法很奇特。演唱时，演员用手指掐着喉头发音，经过挤压后的声音，具有一种特异色彩，恰好与影人的形象和动作浑然一体，形成唐山皮影戏的特殊风格。

唐山皮影是中国皮影戏的重要组成部分，唐山皮影以精致的皮影造型、丰富独特的地方腔调、精彩动人的皮影表演闻名，是中国民间传统艺术的瑰宝，千百年来一直深受广大民众所喜爱，流传至今。

1. 意象造型

唐山皮影造型精巧，形象俊美，富有生活情趣和装饰性，雕刻手法打破了自然主义的造型手法，以平视为主，仰视、俯视和侧视为辅，构成了影人和场景的统一，如图2-21。影人造型以通天鼻梁、环勾眉眼、樱桃小口、尖小下颚的面部造型为主要特征，形象俊俏，刚柔相济，给人以率真、挺直、明快、积极向上的阳刚之感。

唐山皮影人物造型忠奸分明，所谓"公忠者雕以正貌，奸邪者刻以丑形"。传统唐山皮影在行当上分为"生、小、髯、大、丑"，与戏曲行当的"生、旦、净、末、丑"类似但不完全相同。在头茬形象中，不同的线条、色彩、图案寓意着人物善、恶、忠、奸不同的性格特点，以特定形态表达人物特征，如"生""小""髯"以直脸线造型为主，即前额到鼻梁仅一条直线连接，额广鼻直，给人大方爽朗之感，如图2-22；而"大"的花脸造型以弧形脸线为主，即弧形线的大额头，且有个圆大鼻头，具有圆滑而又粗犷之气。总的来

说，头茬的意象造型是通过头茬中富有表现力或象征性的特定形态样式来塑造的，运用不同的线条造型充分表现影人形象的性格特征，给人们带来了不同的审美感受。如图2-23、图2-24。

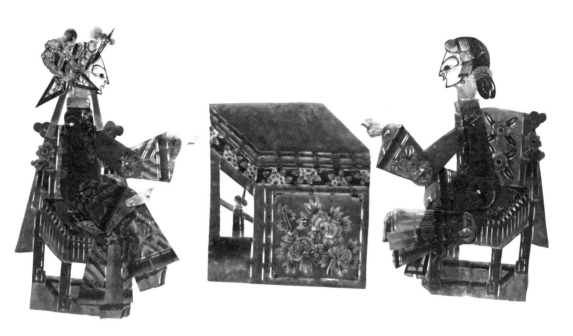

图2-21　影人和场景的统一（乐亭县非物质文化遗产保护中心）

图2-22　文小（西宫）　　　　　　　　　图2-23　丑（文公子）

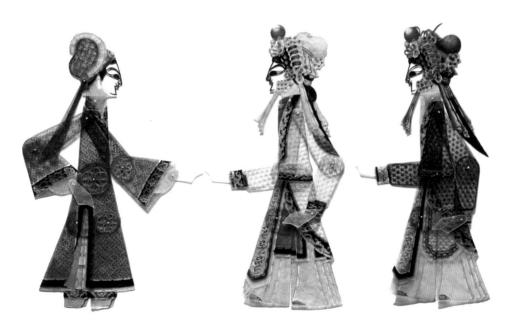

图2-24 《白蛇传》人物（乐亭县非物质文化遗产保护中心）

以"生"为例，"生"饰演青年男性一类的角色，造型俊俏，直脸线造型，眼睛细长，眉毛与眼睛相连接并勾勒上挑，樱桃小口更显精巧、俊俏。影人造型形象生动地体现出人物的性格特点，也反映着人们对善恶忠奸的态度，寄予着人们的审美情感。

最有特点是"大"，"大"有白脸、绿脸、黑脸、红脸四种类型，多数情况下白脸是反面形象，而绿、黑、红脸为正面形象。

白脸造型前额突出，眉毛特别长，眼睛特别大，鹰钩鼻子，一般都有长长的胡须，以板胡居多，看上去非常凶恶，又极尽奸态。如《白蛇传》中的法海、《刘秀传》中的王莽这类角色。

绿脸造型豹头环眼，扫帚拧眉，胡须以虬髯居多，锯齿獠牙，绿脸红发，对比强烈，性格鸷猛。如《铁丘坟》中的程咬金，勾绿脸。有的强盗或者妖怪也为绿脸。

黑脸造型重眉环眼，有胡须的则为修长满须，形象肃穆庄严，性格刚直不阿，如包拯这类角色。

红脸造型朗目大眼、蚕眉、高额、尖鼻，形象宁静，性格憨厚，表示英武正直、忠义千秋的英雄性格。如《三国演义》中姜维、黄盖这类角色。在"大"行里年轻人物称为"毛净"，相当于京剧里的"油花脸"。带有青年人的猛劲，既粗犷又英俊，这类人物很有个性[1]。

唐山皮影里还有一类"红净"角色，虽然脸谱也是红色，但与红脸"大"不尽相同。区别主要在眼睛上，红脸"大"是朗目，而"红净"为凤眼，老年

[1] 鲁杰. 唐山皮影[M]. 北京：科学出版社，2009：24.

人物有条理清晰的五绺长髯，在唱腔上凤眼"红净"要唱"生"腔。在剧情里，"红净"代表忠义的形象，比较有代表性的人物就是关羽。

2．雕镂线条形式美感

唐山皮影雕镂艺术讲究线条的形式美感，以多种精巧刀法镂刻出影偶的轮廓和结构骨架，并加以概括、提炼和抽象，形成具有超凡魅力的线条形式美的造型艺术，如图2-25。对皮影艺术而言，线条美是指各种刀法镂刻出的线条以一种特殊的方式结合在一起，线条之间的空隙、跳跃、刚柔相互渗透、交织、融合，增添影偶的弹性与质感，呈现出一种自由、灵动的美感。

"线"是构成唐山皮影的基本元素，通过浅纹、实纹、浮纹的镂刻方法，使影偶造型呈现出自由灵动之美。人物头茬的镂刻极为精细，头上的发丝清晰可见，镂刻中浮纹、实纹相间，虚实相应，起伏变化，极有质感与厚重感。人物戳子的衣纹处理更是达到了极致，通过线条的起伏、虚实、聚散的变化使衣纹飞动起来，甚至衣服的配饰、花纹也并非死板地附着于上，而是随风舞动了起来，活灵活现。如图2-26，在唐山皮影的镂刻中，线与线之间，纹与纹之间，

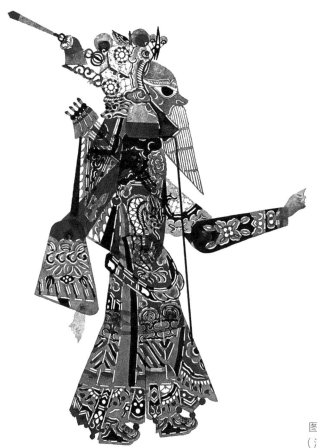

图2-25　将军盔郑士旭
（河北唐山）

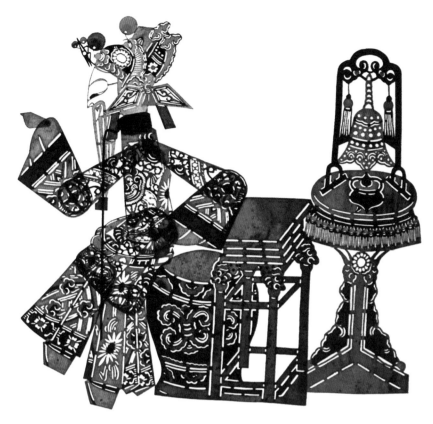

图2-26 《十道车》场景（河北唐山）

具有由形纹的力线律动而引起的生命流动之感。唐山皮影镂刻的线条纹理按照艺术的规律对影人形象进行美的创造，淋漓尽致地彰显了线条流动的艺术美感。

唐山皮影对镂刻工艺要求十分严谨，刀纹的疏密程度，纹络的虚实操控都十分讲究。镂刻时，起刀收刀、中锋行刀、方口圆口等都有其严格的规定与技巧。唐山皮影的镂刻以直刀为主，以直刀镂刻出的线条挺直而有内力，刚健而简洁，镂刻出的影人俊俏而儒雅，挺拔而健美，给人以率真、明快、积极向上的阳刚之感，这正与唐山人爽快、直白而又率真的性格气质相符合。在整个镂刻过程中，要匠心独运，意在刀先，方圆相衬，软硬兼施，阴阳有致，力求镂刻效果的完美、和谐与统一。正是多种刀法的精妙技巧才镂刻出如此灵动而富有生机的影偶形象，体现出线条的流动美感。

（二）陕西皮影

陕西是中国皮影戏的重要发源地之一。陕西皮影戏在唱腔上流派众多，列入国家级非物质文化遗产名录的有华县皮影戏（碗碗腔）、华阴老腔、阿宫腔、弦板腔、秦腔。品种繁多的地方戏始终是陕西影戏艺术发展的重要源泉，

历史悠久的关中戏曲文化滋养了陕西皮影戏这一民间艺术，尤其以秦腔作用最为明显。陕西皮影戏既具有强烈的历史和神话情结，又有着浓厚的民间生活气息。陕西皮影源远流长，流布广泛，影响面大，为众多影戏声腔之母体。影响较大的是东府的碗碗腔和西府的秦腔皮影戏，主要流布于陕西、甘肃、青海、四川等地。碗碗腔的产生年代，无文献可考，但清乾隆年间渭南举人李芳桂专为其写剧本"十大本"，则可说明碗碗腔产生了至少二百年[1]。

陕西皮影在唱腔上虽然流派众多，但是在造型风格上，主要以咸阳为界分为东路皮影和西路皮影。这两大皮影造型总体风格上差异不大，主要是在影人的大小形制和雕镂粗细方面有明显区别。

东路皮影以华县、华阴、大荔、渭南一带碗碗腔皮影造型为代表，造型严谨、古朴含蓄、装饰严密、刻工细致，有成套的雕镂技法。在装饰纹样上，主要有"万字"纹、"雪花"纹。影人的形体小巧，高九至十寸，小生、小旦高额直鼻、嘴形很小，形象妩媚，正所谓是"弯弯眉，线线眼，樱桃小口一点点"；男性角色多豹头环眼、鼻如悬胆。人物性格，则以平眉和立眉区别，文人雅士以平眉表现清秀文静，武生将帅以立眉表现其威武强悍。陕西皮影脸谱最显著的特征是无论生、旦、净、丑各种角色都有个高额头，俗称"岩颅"，影人前额突出，更显得人物神气十足。本节主要介绍的是以东路皮影为代表的陕西皮影造型特征。

西路皮影造型在咸阳以西至宝鸡地区，以弦板腔皮影为代表，造型夸张且装饰性强，其形体较大，约一尺二寸。图案花纹简明大方，制作技巧略显粗糙，与其豪放的音乐唱腔协调一致。

清代末年民国初年是陕西皮影戏的鼎盛时期，有许多专门的皮影制作坊，皮影制作工艺精雕细镂，制作了大量细致入微的人物造型，还有大量繁杂的彩帘子、景片以及一些程式化的装饰，工艺之精细可谓登峰造极，几乎是我国皮影雕刻中空前绝后的艺术精粹[2]。

1. 影偶精美，繁复华丽

陕西东路皮影作为一种独特的民间戏曲形式，其发展经历了漫长的融合和演变过程，从产生到成熟吸收了同时代众多官方和民间艺术的积极因素。有学者认为："陕西为中国影戏的发源地，其影偶制作之精美，表演技术之巧妙，影调之复杂，剧本之高雅，外省罕有其匹。"[3]而从皮影的人物造型和装饰图案的角度来说，它具有刻工精细、上色典雅华丽、线条生动流畅、构图严谨概括的艺术特点，如图2-27。其中尤以丰富华丽的影人头茬雕刻最为杰出。

[1] 梁志刚. 关中皮影[M]. 北京：文化艺术出版社，2012：12.
[2] 魏力群. 中国皮影艺术史[M]. 北京：文物出版社，2007：318.
[3] 江玉祥. 中国影戏[M]. 成都：四川人民出版社，1992：197.

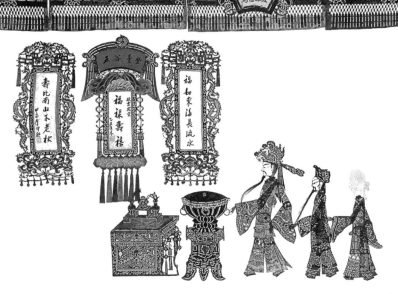

图2-27　三仙上寿（陕西华县）

　　陕西东路皮影造型质朴单纯，富于表现性，同时又具有精致工巧的艺术特色。如图2-28，从整体上看，轮廓概括，线条优美生动有力，变化富于韵味和动势。在轮廓内部以镂空为主，又适当留实，以达到繁简得宜、虚实相生的效果。从造型细节看，高额头、直鼻梁、点红小口、细眉长眼、莲指修长、身条纤瘦，男角靴底是前脚平后脚翘，富有动感。皮影的人物、道具、配景的各个部位，装饰有各种吉祥图案，花纹繁复而不拖沓，简练而富于韵味。

　　陕西东路皮影造型中有大量整体感强的大曲线的运用，这是东路皮影造型表现性特征的基础。如图2-29，雕刻技法在曲线的运用上极为娴熟，大量排比型的曲线的运用，强化了表现对象的动势，因而给人以极为生动的印象。各类云神、朵子的曲线造型令人赞叹，将神仙和云朵或各种野兽雕刻在一起，表现神仙腾云驾雾场景的组合造型，俗称"神朵子"，如图2-30。神朵子有雷公、电母、风神、文殊菩萨、南极仙翁、站云鹤童等各种各样神怪的变化造型。其作用类似于布景，演出时悬挂在影窗上，主要用于驱邪降魔、祈福纳祥。图中景片典型体现了东路皮影造型中曲线的运用。各种S形曲线、O形曲线、漩涡形曲线的紧密结合，互相依托、缠绕，达到了气韵流动的生动场景。

　　东路皮影雕刻工艺有突出的特点，精雕细琢，采用独特的"推皮走刀"法，刀不动皮动，即雕镂时刻在皮子上的刀子不动，手指推动皮子顺着线条走动进行镂刻，并结合传统绘画的线描形式，刀凿并用。这种刀法，由于推皮运转自如，刀口准确流畅，皮影线条流畅，再配以多种凿镂工艺，凸显出皮影雕刻的精美。一个复杂的皮影人物，要用多把凿刀，精雕细刻三千余刀方能完成，足以体现其艺不厌精的工匠精神。

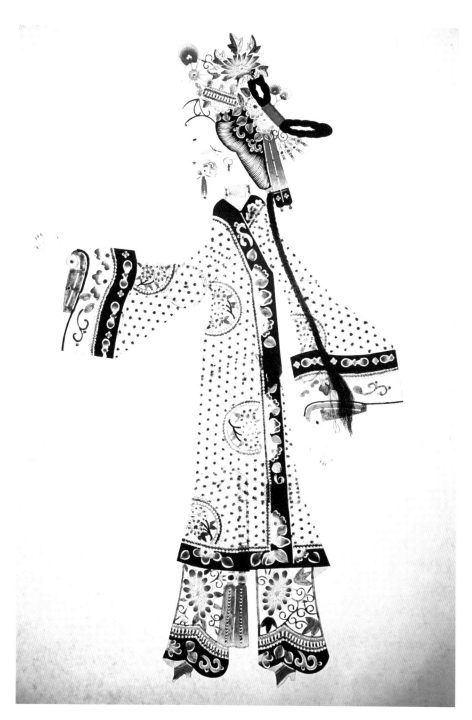

图2-28　雪花小旦（汪天喜作）

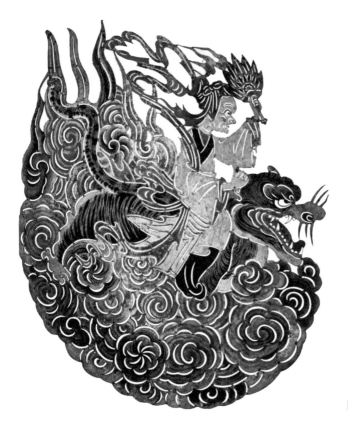

图2-29 风婆（陕西礼泉）

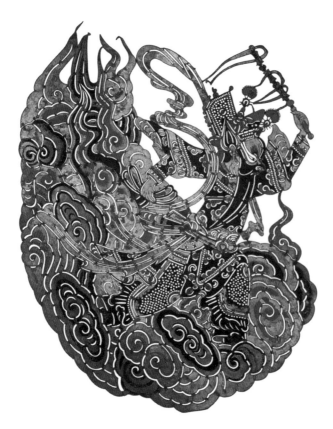

图2-30 赵灵官（陕西华阴）

2. 高度提炼与夸张，人物性格鲜明

陕西皮影的女性形象柔美婉约，圆润丰满的额头，挺直的鼻梁，刻画的女性具有聪明伶俐、纯真乖巧、秀婉妩媚的特点。

男性形象刚烈剽悍。陕西皮影艺人吸收了道释壁画、雕塑中各种天王、金刚、力士、护法的形象，结合大戏（如秦腔）的脸谱特征，创造出剽悍勇猛、凶恶暴烈的各种武将形象。尤其是花脸净角的表现夸张大胆，富有力度。艺人总结的口诀是：眼眉平，属忠诚；圆眼睛，性必凶；线线眼，性情柔；豹子眼，性情暴[1]。

陕西皮影造型高度概括和夸张。如图2-31，"小旦"人物从大额头到挺直的鼻子，再到下巴的"L"形，形成了一条流畅的曲线，曲线极为简洁，但富于变化，弧度很大的弯眉，细细的眼睛造型，其为简练。眉心的红痣、细小的鼻翼勾线以及面积极小的一点红唇，体现了影人的年龄特征。正所谓："弯弯眉，柳叶眼，樱桃小口一点点。"在男女性别特征的区分上，东路皮影同样做到了高度的概括。"小生"图中用"平眉儿"男性特征取代了女性的"弯弯眉"，鼻子的形状相对较大，女性圆润、弧度较大的额头，变成了较平的额头，用三条不同的线就区分出女性妩媚动人、男性方正清秀的特征。

而在表现净角的花脸、丑角的三分脸、神话人物的丑怪脸时又奇思妙想地对对象面部进行高度夸张，表现影人的或愤怒或激动，或滑稽或神怪的特点，突出人物性格。

陕西皮影构图灵活多变。影偶的整体造型是为了适应平面舞台的需要，所以影偶造型采用了从头部到腿部多角度、多视点的构图方式。借用民间绘画"散点透视"的技法，艺人将皮影表演的影人造型的平视、俯视、侧视、仰视的不同角度综合在一个平面上，并形成一定的立体感。如图2-32，一个文官的造型，其脸部作五分面（正侧面），官帽作八分面，官帽两侧的双翅又作为脑后正面（一分面）处理，至腰部向下，逐渐向七分、八分转向，差不多接近正面（十分面）了。这样就使得人物身段和服饰上的图案花纹，得到完整表现。这种结合了正侧面、斜侧面、正面等多角度的构图，使影人造型呈现出夸张又合理的审美效果。

[1] 沈文翔，陆萍. 陕西皮影珍赏[M]. 上海：文汇出版社，2007：131.

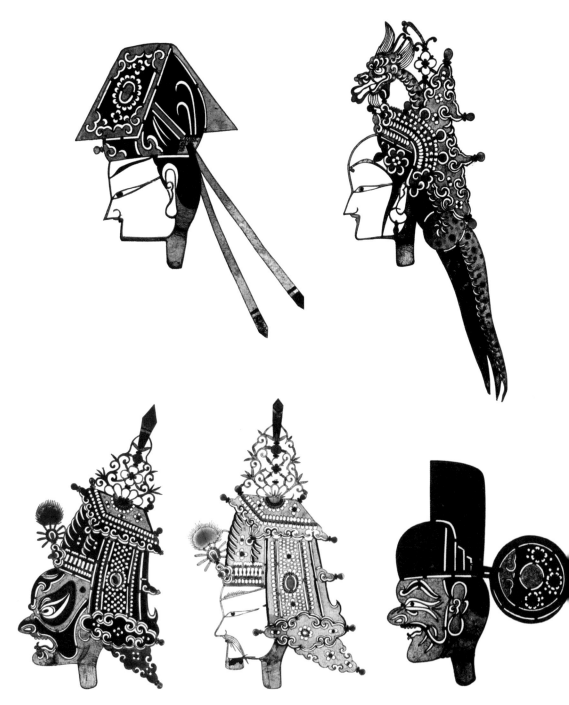

图2-31 生、旦、净、末、丑

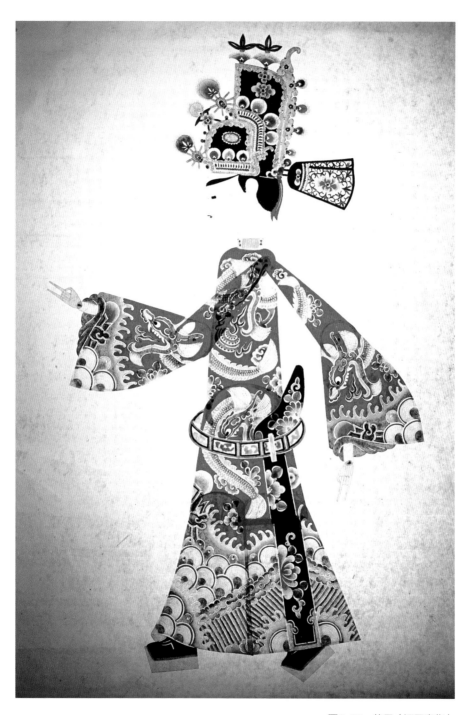

图2-32 状元（汪天喜作）

3. 丰富多彩的色彩

色彩在影偶制作中的使用，从北宋就开始了。《都城纪胜》中提到的"京师人初以素纸雕镞，后用彩色装皮为之"，说明这时的影偶已具备多种颜色。此时对色彩的运用，应当与民间传统的五色观念相同，五色即红、黄、蓝、白、黑五种原色。如图2-33，现在陕西皮影的色彩更加多样，除红、黄、蓝、白、黑外，紫色、绿色、水红、朱红等众多色彩及过渡、晕染等多种手法也很常见。各种色彩的运用都有其规范和准则。陕西皮影艺人对于色彩运用有自己的一套口诀："红忠、紫孝、黑正、粉老、水白奸邪、油白狂傲、黄狠、蓝凶、绿暴、神佛精灵、金银普照。"意为红色代表忠勇、刚烈，如关羽等；紫色象征孝顺，如诸葛亮的脸谱；黑色代表正直、爽朗，如包拯；粉色象征忠正的老年人，如商鞅；水白色代表奸邪，如曹操；油白色象征狂妄自负；黄色象征狠毒；灰色表示贪婪；蓝色象征凶猛骁勇；绿色表示暴躁蛮横；神佛精灵则用金色银色渲染他们的怪异面貌[1]。皮影色彩的应用受戏曲的色彩模式影响，与戏曲的关系极为密切。

陕西皮影，特别是东路皮影，无论是雕刻工艺的完善、雕镂手法的精湛、雕饰技巧的高超、绘色效果的精美，还是整体的艺术效果，在国内首屈一指，堪称一流。

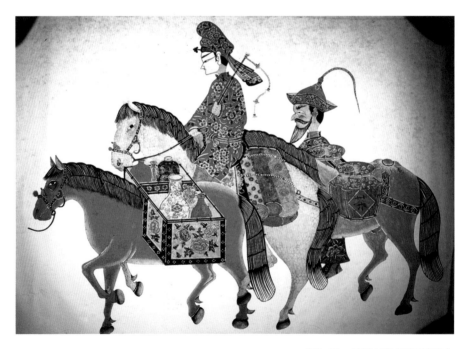

图2-33 丝绸之路（汪天喜作）

[1] 江玉祥. 中国影戏与民俗[M]. 台北：淑馨出版社，1999：78.

第三章

皮影造型的
意象美

一般来说，艺术造型可以分为具象、抽象和意象三种手法，而皮影的造型特点是"意象"的。所谓"意"，就是创作者的思想、情感；所谓"象"，就是对象事物的外在形式表现。作为皮影艺术造型的"象"，是生旦净末、花草鱼虫、亭台楼阁等客观对象经过艺人主观改造后的一种创造性表象，目的也是表现出对象之外的"意"。"立象以尽意"，"立象"是手段，"尽意"是目的。因之，皮影的造型不是视觉印象的直接模拟，而是艺人根据自己的想象、喜好以及地方文化风俗习惯而对对象所作的改造、修饰或变形，它强调的是以神传形，皮影的形在"似与不似之间"。

在皮影中，主观的想象和客观的景致，构成了意境的主要因素，体现的意象美令人向往。无论是皮影影人中侧面与正面的搭配，还是头部与全身的不成比例，抑或是时空跨度变化，都渗透和表达着艺人创作者和台下观众的思与情，给人以丰富的想象。皮影造型艺术吸收了多种传统造型艺术的手段，包含了中国人造型的智慧，同时体现着中国传统的哲学和美学思想。

一、人物造型的意象美

（一）头茬

皮影头部造型俗称头茬，有着明显主观写意性，整个头茬是侧面造型，眉毛、眼睛是正面形象，而鼻子和嘴又是侧面形象，这种根据主观需要而非客观实际构造的形象，并不会让人觉得不舒服，反而有一种神性和灵气。又如神怪造型，可以眼睛里长出手，手中掌心又有眼睛。这种神思妙想的"意象造型"，使人获得一种更高的审美愉悦。

头茬是表演的主体之一，皮影戏繁荣时期，一个影箱的头茬多达一千余个。头茬名目繁多，各地皮影分类不尽相同，按照角色分类主要有生、旦、净、末、丑、妖等，按照脸谱分有正白脸、奸白脸、小花脸、黑净脸、红净脸、绿净脸、麻子脸、阴阳脸、妖怪脸等，按照头饰冠戴分为盔、冠、巾、帽、髻等几大类，其中每一大类又可细分很多种类。各地皮影的头茬造型丰富多彩，如旦类就有正旦、小旦、彩旦、老旦、刀马旦、嬝旦、媒旦、犄角旦、刺杀旦、妖旦、钉子头等[1]。

1. 脸谱

头茬造型分为脸谱和头饰两部分。影戏中头茬的脸谱形象非常夸张，纹饰华丽，色彩丰富，性格特征突出，富有装饰性和观赏性，是皮影雕刻艺术的精华。"一个眉子一只眼，大耳垂挂中间，半个鼻嘴一个脸"是脸谱意念化表现

[1] 孙建君. 中国民间皮影[M]. 长沙：湖南美术出版社，2003：58.

的生动体现。"一个眉子一只眼",是说头部仅有的一眉一眼横贯脸部。"大耳垂挂中间"指耳朵位置移到头部的中心点。"半个鼻嘴一个脸"指鼻子和嘴都是正侧面,呈现鼻直、嘴小。皮影头部造型通常就是这样将眉毛、眼睛横贯脸部,眼大嘴小,眉弯鼻直,额圆颏方,高度概括,非常程式,富于意象表现。如图3-1至图3-5,各个地域的头茬造型风格不尽相同,陕西皮影装饰风格较强,脸形方正,雕刻精密;唐山皮影形象俊美,通天鼻梁、樱桃小口,特征明显;湖北皮影总体上比较圆润,夸张浪漫;黑龙江皮影有棱有角;青海皮影质朴浑厚,脸形浑圆,额圆、鼻头圆、下颏方中见圆。一些人物脸谱因受到人们传统意象的影响,形成了特定的谱式和色彩装饰,如包拯、张飞、曹操、关羽、程咬金等,这些影人头属"专用头茬",其他影人头不能代替。

2. 头饰

影戏头茬的头饰有发饰和帽饰,发饰有披发、抓髻,帽饰分为冠、帽、盔、巾等,它是区别不同人物官阶和身份的重要标志。冠的种类有皇冠、凤冠、都督冠、束发冠等;帽分王帽、相帽、纱帽、金貂、罗帽、雪帽、毡帽、红缨帽等,分类细致,仅纱帽帽翅就有海棠翅、秋叶翅、金钱翅、斜角翅等多种式样。头茬头饰的命名和造型非常有意象美,如图3-6、图3-7,头饰色彩艳丽,富有装饰美。

图3-1　旦(陕西皮影)

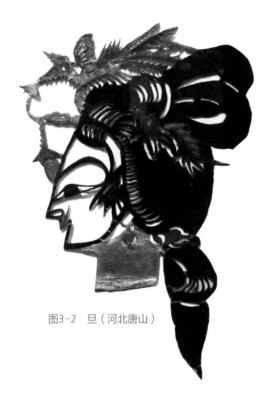

图3-2 旦（河北唐山）

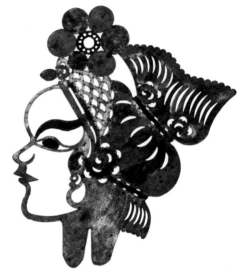

图3-3 旦（湖北江汉平原）

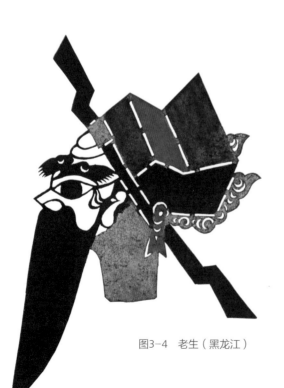

图3-4 老生（黑龙江）

图3-5 无常（青海）

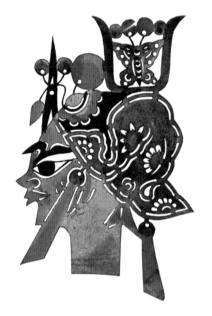

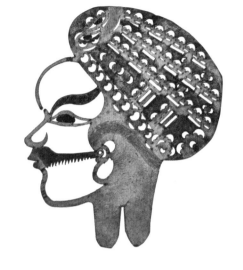

图3-6　蝴蝶巾武生（黑龙江海伦）　　　　　　图3-7　绾巾武生（湖北江汉平原）

3．造型

　　皮影艺人在皮影造型上突出了"舍其形而求其神"的意象性，表现为突出主体，省略细节，即抓住对象主要特征，省去次要的细枝末节。皮影艺人在对皮影造型的设计中，总是先去感知真实的物象，并结合自身的感知进行提炼，然后对这些自然的形象删繁就简，抓住物象最深刻动人的特征。"公者雕以正貌，奸者雕以丑貌，盖亦寓褒贬于其间耳"的价值审美原则，在头茬造型中表现突出。如图3-8陕西东路皮影的武生、小生、花旦的五官造型，"在眉眼上，武生以剑眉环眼表现其英武骁勇，旦角以弯眉细眼来表现其文静秀丽，文生则以平眉细目表现其安详。"[1]人物根据身份、性格不同，相貌各异。小生和花旦通常绘以环眉凤眼、红唇尖翘，给人以秀丽端庄或文质彬彬之感；而黑脸和花脸却是粗眉大眼、大蒜鼻、突额头、张嘴巴、宽下巴，给人以威武勇猛、刚正不阿之态，如图3-9、图3-10。"龙眼极贵、凤眼主贵、虎眼有威、鸡眼信义、鸽眼贪淫、蛇眼狠毒、羊眼凶恶""白脸奸诈、红脸忠义、黑脸粗犷"[2]。对于"丑""神""怪"这样的形象，如图3-11、图3-12，一般通过阴刻的手法，处理成额大、圆眼吊眉、鼻圆、环铃状大眼、半张口，非常滑稽诙谐，与运用阳刻手法所表现的公正正直的正面人物，效果截然不同。

[1]　党春直. 中原民间工艺美术[M]. 郑州：河南人民出版社，2006：40.

[2]　汤先成. 汤格皮影[M]. 武汉：湖北人民出版社，2012：30.

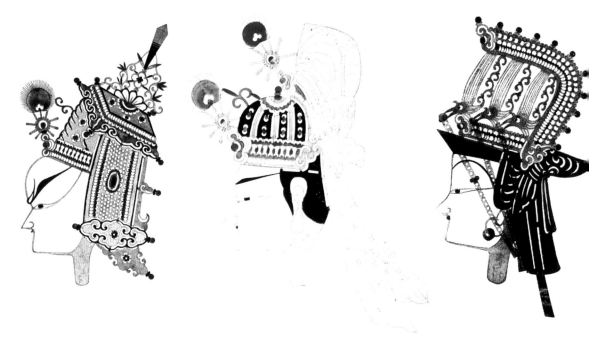

图3-8　武生、小生、花旦之五官造型（陕西东路）

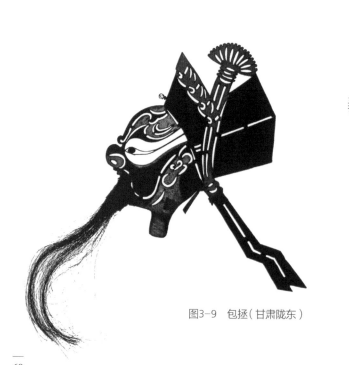

图3-9　包拯（甘肃陇东）

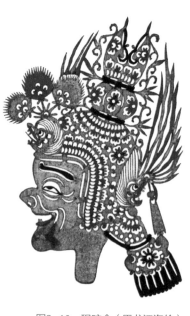

图3-10　程咬金（黑龙江海伦）

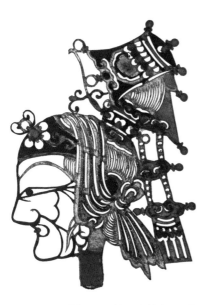

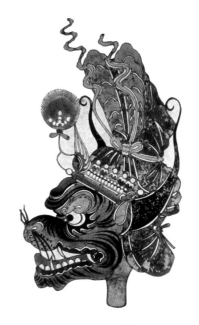

图3-11　神旦（甘肃环县）　　　　　　　图3-12　老虎精头（陕西东路）

　　皮影在雕刻手法上分阴刻和阳刻，阴刻以镂空为主，阳刻以块面为主。生、旦的脸谱多用阴刻来表现他们文秀的形象，脸部留有轮廓线，其余全部镂空，鼻梁挺直，弯眉秀目，形象俏丽英俊，轮廓清晰，黑白分明。如图3-13，陕西皮影中的"小旦"造型，脸部只有三条主要的线形，一条弧度很大的弯眉，一条细细的眼睛，还有一条从额头到鼻子再到下巴的流畅富于变化的曲线。这条曲线从饱满圆润的额头到坚挺的鼻子再到细致的下巴，勾勒出了青年妇女委婉秀丽的侧影。眉心的红痣、细小的鼻翼勾线以及面积极小的一点红唇，体现了影人青春年少的年龄特征。那弧线弯眉、丝细眼睛与小巧红唇，简练且表情丰富。这一典型形象是千百年来人们对美的主观想象的表现。

　　丑花脸、鬼魅角色多用阳刻实脸勾画面部丰富的表情形态，突显其性格。如图3-14，唐山皮影中"净"的造型，阳刻为主，突出块面效果，多圆环曲线，极力夸张眉眼在头部所占位置，粗大的眉毛和圆睁的怒目，占据了脸部三分之一的面积，表现出人物豪爽奔放、勇猛刚烈的性格。

　　皮影造型的许多口诀中蕴含着艺人的创造意境，如"若要笑，嘴角翘""眉眼平，多忠诚"等。这些意境中蕴含着雕刻艺人对生活的感悟，融入了他们在酸甜苦辣中练就的人性和永远对吉祥美好生活的向往。在皮影艺术中，主观的想象和客观的景致，为构成意境的主要因素，意蕴无穷。

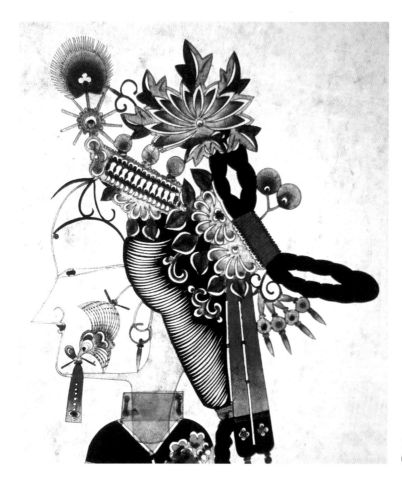

图3-13　旦
（陕西皮影）

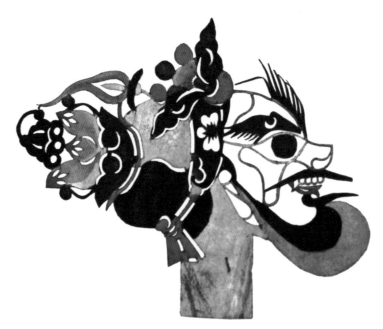

图3-14　净角
（河北唐山）

（二）纹饰

皮影艺人运用语义双关的谐音比喻手法将大量民间吉语和民俗图案应用于皮影造型之中，不仅丰富了造型，同时也起到填补空白和雕镂连接刀口的作用。在建筑、器具、服饰上都会用到一些传统的吉祥花纹进行装饰，"万字连年""万字套梅花""富贵不断头""花开富贵""丹凤朝阳""如意长流"等，如图3-15；在文生服饰中大多配以"玉堂富贵""琴棋书画""雪地寒梅"等图案，如图3-16；在老生、老旦服饰中多配上"福寿双全""吉祥如意""一团和气"等图案；在桌椅、案几及车轿造型中常见有"平安如意""平升三级""富贵长青""五福捧寿"以及"山河捧日月""狮子滚绣球""五龙戏珠""海马朝云"。这些纹饰是"图必有意、意必吉祥"之传统民俗在影戏造型中的反映，是民间艺人独具匠心的艺术构思，这些装饰图案千百年来一直被观众所喜爱和乐道。

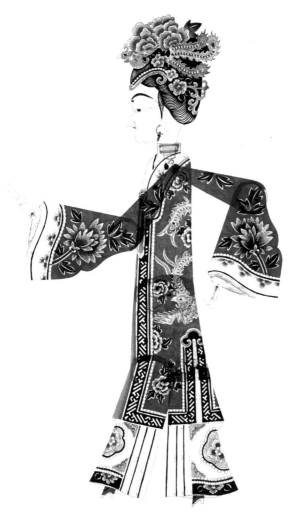

图3-15　丹凤朝阳
（汪天稳作　陕西东路）

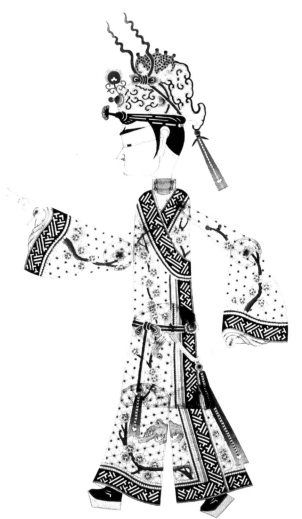

图3-16 雪花套梅花
（汪天稳作 陕西东路）

二、神兽、神怪及衬景、道具的意象美

　　皮影艺术是集合了造型艺术与戏曲艺术的综合艺术，它与宗教文化的关系密切。以前在我国大部分地区，如山西、陕西、甘肃、青海、河南等地，每逢节日庙会都上演皮影戏，不仅为节日庙会增添喜庆气氛，民众也多习惯于用皮影戏祭祀神明，祈求灭灾降福。在皮影戏剧目中，宗教故事和神话传说占有相当的比重，宗教中的佛、菩萨、神仙、鬼神在皮影中几乎都有反映。

　　皮影角色造型不仅受到古代帛画、汉画像石、民间剪纸和绘画的影响，还受到古代佛教壁画和雕塑的影响。皮影的"旦"类和"生"类角色，在一定程度上吸取了佛像、菩萨的造型特点；而"净"类角色和妖怪，则是吸取了古代宗教雕塑中的金刚力士、鬼神与诸天神等的造型特点[1]。而中国的佛教造像风

[1]　孙建君. 中国皮影艺术[J]. 中国书画，2004（05）：23.

格自始至终融入了中华民族的审美趣味，从来都是"得意忘形（象）"的意象性表达。很多皮影民间雕刻艺人本身就是雕塑和绘制佛像的能工巧匠，他们通过丰富的艺术想象，创造了神奇多变的皮影艺术形象，体现了独特的审美特色和审美趣味，散发着浪漫主义色彩情调。

（一）神兽

皮影中的动物多为神兽形象，造型一般不拘比例，形体浑圆饱满、雄健有力，在荧幕上活灵活现、生动感人。如牛马虎豹、龙蛇鹤凤之类，形象逼真，艺人的刀法简练准确，寥寥数刀即可把马的英俊、猪的笨拙、猴的机警、虎豹的凶猛表现得活灵活现。动物造型中各个关节都是用线连接的，可以灵活转动，能够翻滚跳跃，伸屈自如，有形神俱佳之意象美。受中国传统文化的影响，在皮影动物造型中，经常会用到表现吉祥、富贵的动物形象，如图3-17至图3-20，这些动物造型中渗透着求生求福、趋利避害的吉祥文化。在中国，龙是英勇、权威和尊贵的象征，上至帝王下至百姓，都有龙图腾的信仰；凤是神话中集各种鸟禽之美于一身的祥瑞鸟，同样是象征美好与和平的吉祥动物；狮子威严，被人们视为辟邪的瑞兽和权威的象征，太狮与"太师"同音，把狮子比作"太师"，期望儿孙得官封爵、光宗耀祖，狮子又是佛的坐骑，表示祝愿及祈求保佑[1]。

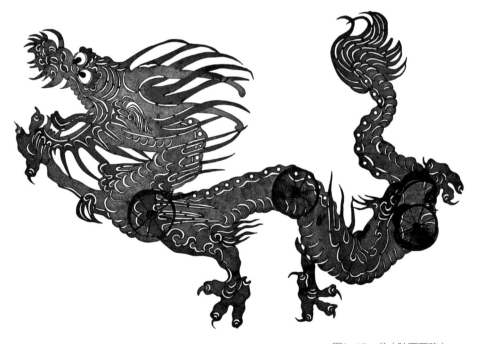

图3-17　龙（陕西西路）

[1]　上官婷婷. 浅析陕西皮影中动物、神怪、衬景、道具造型艺术特征[J]. 科技信息，2010（09）：262.

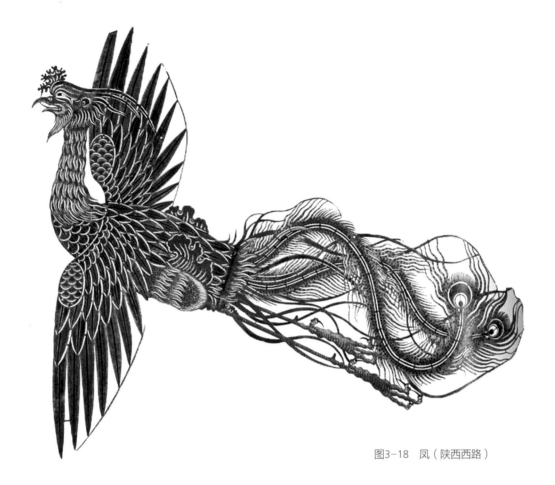

图3-18 凤（陕西西路）

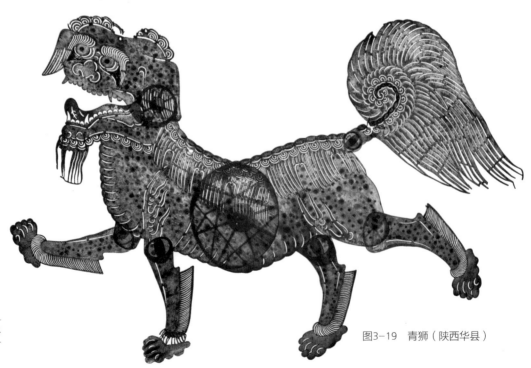

图3-19 青狮（陕西华县）

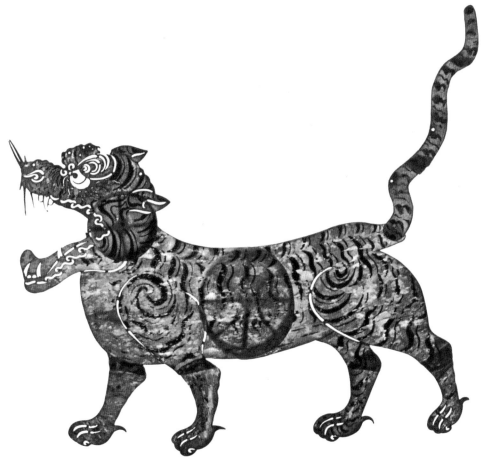

图3-20 神虎（甘肃庆阳）

如图3-21，陕西、甘肃一带皮影中把传统中的龙驹形象塑造成龙爪狮身、豹眼虎尾、马面鹿角的怪兽。这种汇集了诸多怪兽之精华于一体的造型，既威猛又矫健，鬃毛翘卷，口吐火焰，虽凶猛却敬而不畏。

还有一种神兽是神仙的坐骑，称为神座。有神牛坐骑、神虎坐骑、狮子坐骑、神鹿坐骑，每一坐骑都赋予神兽超强的能力。艺人多用直刀雕刻手法来表现动物毛发的稠密和厚实，部分身体上的纹路装饰与神仙服饰纹理相接近，协调统一。

如图3-22，封神榜黄飞虎的坐骑——五色神牛，体格健壮，双眼圆睁，炯炯有神，双角锐利，张着大嘴、露着獠牙，四肢敦实，尾部粗壮有力，外形上呈行走状，腿部关节处连接自然，行动稳健，平静中透露着威猛，牛身的每一个部位似乎都蕴藏着无穷的力量。

在皮影艺术中神兽类的意象造型非常富有浪漫色彩，如图3-23，艺人们在雕刻时不一味拘泥于自然形象的逼真模拟，而是将现实形象和主观想象巧妙地糅合，强调角色的装饰性，经过提炼升华使其更典型、更理想、更有观赏性。

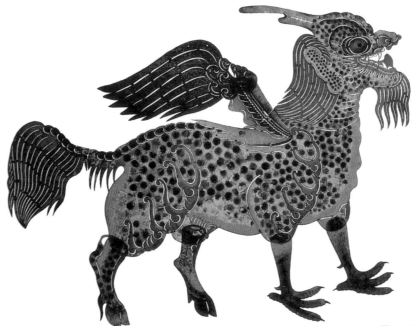

图3-21 独角兽
（甘肃庆阳）

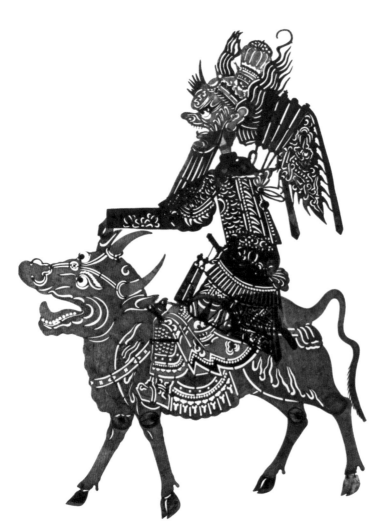

图3-22 黄飞虎与坐
骑神牛（甘肃庆阳）

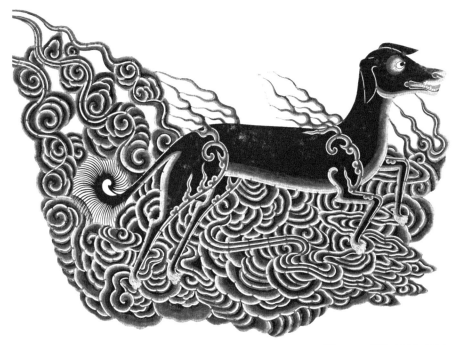

图3-23　天狗（甘肃庆阳）

（二）神怪

皮影戏的神怪具体分为神、仙、妖、魔、鬼、怪，它们都是中国民间信仰的重要内容。神、仙造型与净、生、旦的造型方式基本相同，不同的是神仙通常都配有神座、祥云等元素，表明神仙身份。妖的造型非常丰富多彩且特征明显，多用拟人化造型，人面、头上顶着一个动物原型。有些小妖头，如蛙精、螃蟹精等，多为四分之三半侧面头茬，螃蟹精的造型是在头顶上附着一个蟹形，蛙精却是将蛙形与脸谱结合在一起。这些寓意性的造型，使得形象既生动传神，又具有一定的象征性。鬼怪多被刻画为张牙舞爪、瞪眼卷舌的形态。此外，艺人塑造影人手法大胆，即便是表现被刀劈斧剁的人物，也不拘泥于自然形态：被刀劈成两半的大劈头，面部仍嬉笑不已；被镰刀砍了的小兵，头上的血竟流成糖葫芦。这种假中求真、虚实结合的结构是皮影雕刻虚拟、夸张手法的高度体现，体现了皮影匠人巧妙的构思、非凡的想象力和创造力。

皮影中的神怪一般采用两种表现方法：一种是以妖怪的本形直接刻画，如图3-24、图3-25，牛头、马面等；另一种是上文提到的，用拟人化的象征手法，即人形脸谱，而在头上装饰各种妖怪的原形，如图3-26、图3-27，蝙蝠精、老鼠精、蛇精等一些常用的妖怪造型。这些妖怪与动物造型充分表现了民间艺人惊人的想象力和创造精神。

图3-24　牛头（山西晋南）

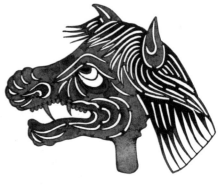

图3-25　马面（山西晋南）

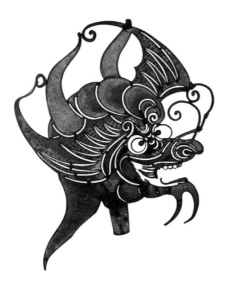

图3-26　蝙蝠精（甘肃陇东）

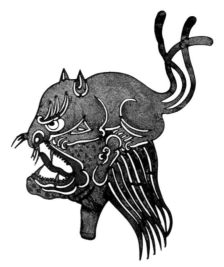

图3-27　老鼠精（甘肃陇东）

　　如图3-28，封神榜中的杨任造型非常奇特，两眼中长着两只手，"眼中长手，手中长眼"，相貌奇特，新颖有趣。或兽首人身，或人首兽身，依于形，而不拘于形，赋予角色典型特征。

　　如图3-29、图3-30，桃树精角色，头是大桃，鼻子、眼睛、下颚无一不是桃形，头顶上还长了一棵开花结果的桃树。

　　在民俗中，妖魔鬼怪通常被人们认为具有超自然的怪异能力，是各种奇禽怪兽经几百年修炼而成。因此，神怪影件的造型一般头大身小、眼睛圆睁、张着血盆大口，一副凶神恶煞的样子。

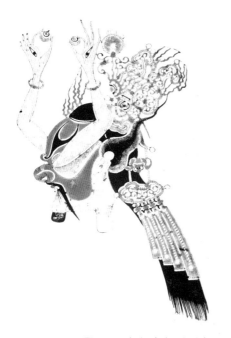

图3-28　杨任（陕西东路）

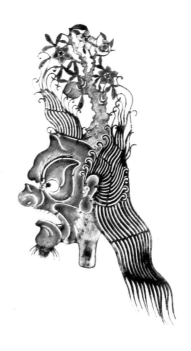

图3-29　桃树精（陕西东路）

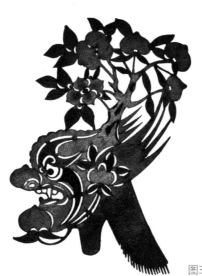

图3-30　桃树精（青海民和县）

　　魔是被欲望或是一种自己很难控制的力量驱使变化而来。殷郊是《封神演义》中的人物，申公豹奉姜子牙之命讨伐纣王，而殷郊是纣王之子，申公豹以权力诱之，成功策反殷郊，于是殷郊就变成了三头六臂的魔怪。如图3-31中三个重复排列的脑袋非常凶猛，顶着一头有装饰性的毛发，三个脑袋大小、方位都有变化，有种秩序美感；敷色上运用强烈的对比色，红绿相配，运用了互补色的对比来强化艺术形象，在视觉上产生一种艺术美感。

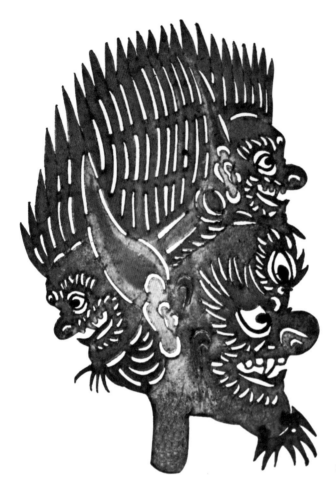

图3-31 殷郊
（青海民和县）

　　艺人根据历代神话传说中的雷公形象和清代以来民间庙宇中塑的雷神像塑造了呼风唤雨的雷公电母形象。黄伯禄辑《集说诠真》描述雷公："状若力士，裸胸袒腹，背插双翅，额具三目，脸赤如猴，下颏长而锐，足如鹰鹯，而爪更厉，左手执楔，右手持槌，作欲击状。自顶至傍（膀），环悬连鼓五个，左足盘蹑一鼓。"[1]北方皮影中的雷公和其子雷震子赤发猴面，左手执楔，右手持槌，环绕五鼓和祥云，五鼓和五彩祥云的排列组合非常有节律美，如图3-32、图3-33。演出时艺人手持云朵皮片在亮子（影幕）后面晃动，伴之鼓声、闪电光，以达到电闪雷鸣的效果。

　　雷公电母造型是皮影艺人将之形象化、人格化，营造出一种雷电滚滚感觉的再造形象。流动的刀刻痕迹形成动感的走势，面部特征更是人性化，为具有五官特征的人神造型。夸张的形象、虚幻的想象，让整个雷公电母的神仙朵子充满了浪漫主义色彩气息，如图3-34。

[1] 江玉祥. 中国皮影戏影偶中的雷公形象[J]. 文史杂志，2015（05）：60.

图3-32 雷公
（陕西东路）

图3-33 雷震子
（陕西东路）

图3-34　电母
（陕西东路）

在皮影神怪的造型中刑天形象独具特色，刑天形象源自《山海经》，断首后以乳为目，以脐为口。如图3-35，皮影中的刑天整体造型对称，近似镜像，其四肢分别处于身体的上下两端，毛发被流动的镂刻线条塑造成具有动感的升腾形象，并采用鲜亮的红绿色对比，表达了刑天不屈的英雄气质。"神魔皆有人情，精魅亦通世故"，在皮影艺术的造型中神怪形象也体现了世俗化、人性化的特点。

图3-35　刑天（山西晋南）

艺人把所见所想、欢乐与愤恨、希望与愿景用借喻手法表现在神怪造型上，用象征手段使其异于人类，以超强的创造力和想象力把人间的生活百态神化。

（三）衬景、道具

皮影戏表演需要的空间背景叫景片，在景片构图中，艺人吸收了传统构图的意象章法，将树木、楼台、桌椅、床帐、盆景等连叠几层，或横长，或竖短，或大或小，变化自然。一张龙椅，可以看到正面和侧面；一顶花轿，可以看到顶面，也可以看到侧面掀窗帘的小姐。所有的造型皆在随"意"经营，不受透视、比例限制。

皮影戏有形式多样、丰富多彩的衬景道具、衬景景片，它们是皮影戏主要的布景组成。

1. 神仙朵子

神仙朵子顾名思义，朵子代表了云彩朵子，神仙朵子便是神仙腾云驾雾的形象，是充满了浪漫主义色彩的幻想造型。在皮影造型中艺人借用传统的云纹雕刻成神仙朵子，抽象了云的形状，夸张了云的功用，五彩斑斓的色彩更烘托了神仙朵子的浪漫主义。神仙形象在云朵之上被烘托得既神秘又浪漫，艺人用这种造型形式创造出了高于一般精怪的神仙，创造了一个浪漫而新奇的神秘世界。如图3-36，石矶娘娘是神话小说中的反派角色，在明代神魔小说《封神演义》中，是一位修道数万年的妖仙，图中皮影造型有张邪恶的脸；而图3-37中仙童人物俊朗，手捧仙桃，寓意多福多寿。

2. 大片景

皮影中场景一般可分为大片景和小片景，艺人把大片景称"满亮子活"，这些景片的造型多由四块、六块或八块牛皮雕刻组装而成，在表演时能展现雄伟宏大的气势，包括瑰丽夺目的金銮宝殿、恬静雅致的书馆、百花盛开的庭院、边塞安营的帅帐，如图3-38。金銮宝殿，也称金殿，是皇帝和朝臣商议朝事的地方，一般雕有富丽堂皇的四根红色柱子，柱子上雕刻精致的盘龙，柱子顶端附有瑞兽。军营帅帐主要是将帅议事的地方，在造型上以龙虎和各种兵器图案体现其威武雄壮、宏观壮丽。还有草舍茅庵、庭院花园等，这些场景的造型设计一般是上半部画面完整，下半部除柱子、帘子、墙壁，其他部分留有大面积空白，为影人进出留足空间，便于表演时形成完美独特的艺术画面。

宫殿帅帐之类的大场面雕刻景片，高达一米，宽长两米，一般分成小块制作，再进行组合，使其浑然一体。皮影艺人以丰富的想象力和高度的概括力整体安排，采用阴阳刻兼施、点线面结合插缀的手法巧夺天工，使装饰纹样巧妙

图3-36 石矶娘娘（甘肃宁县）

图3-37 仙童捧桃（陕西东路）

地排列连接，如图3-39。在同一幅画面上焦点透视、散点透视同时运用，镂线聚密而不拥塞紊乱，玲珑剔透而气势宏大，粗与细、密与疏浑然一体，既符合景物本身结构要求，又极富装饰性，表现出物体的整体美。

3. 小片景

小片景的造型多以整块或两块牛皮雕刻组装而成，制作精细，小巧玲珑，有渲染环境、烘托气氛的作用，如奇石牡丹、海棠荷花、梅花松柏等；还有宝塔莲台、宫灯、生活用具、室内陈设等，如图3-40。这些场景在造型上多数采用压缩结构的方法，以增强透视效果，表现景物的立体感。

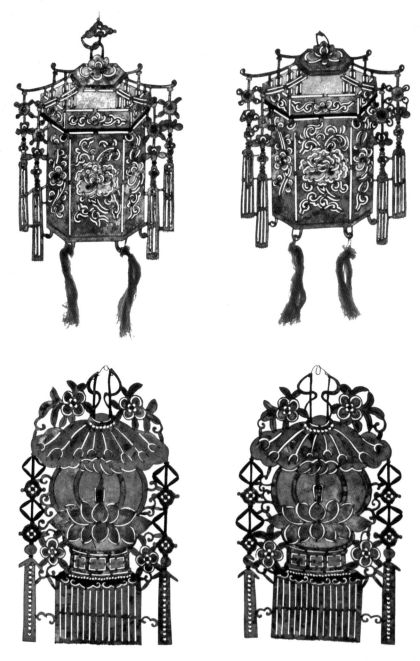

图3-40 宫灯（甘肃宁县）

　　室内陈设主要有衣柜、桌椅、书架等。桌椅造型丰富，种类繁多，有帅桌、龙案、供桌、裙桌、八仙桌、龙椅、虎椅等，如图3-41，图3-42。案几绣墩之类的装饰纹样，刀工尤为精细，结合块面，虚实反衬，以达到玲珑精致、空灵典雅的装饰美。

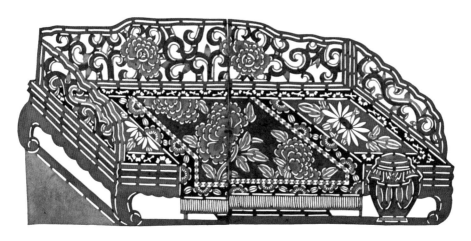

图3-41 牙床（河北唐山）

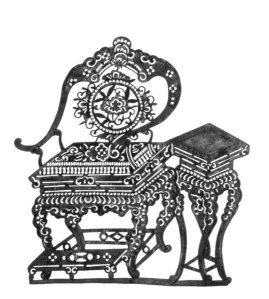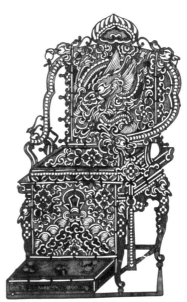

图3-42 福寿椅、龙椅（陕西华县）

　　民间皮影雕刻艺人，结合民众的审美情趣，将他们对生活的感受，经过高度提炼、概括，艺术地再现出影戏剧情特定要求的衬景道具，其造型、色彩及装饰纹样充分体现出民间艺人的创造精神和浓郁的乡土气息。他们不追求具体形象的真实，而是运用丰富的想象力，使客观事物中的自然形象变异、夸张、概括，产生了一种特异的意象美。

第四章

皮影造型的
程式化和个性化

皮影作为地方戏曲的呈现形式和工具，无论是从雕刻题材、表现手法还是色彩涂染，都是宗教信仰、地方民俗和戏曲文化的视觉呈现，深受中国传统造型艺术观念的影响，有着中国传统艺术独具魅力的形式特点，即以小观大，也就是指力图从最微小的表现对象之中抽象出宇宙万物循环发展的对立统一的规律。皮影的平面化处理方式、线条的运用、虚实对比均体现了这种以小观大的美学特征。这种美学特征并不是艺人天马行空的自由创作，而是代表了一个时代和一个地区人们普遍的审美感受和情感交流，通过皮影雕刻艺人的再创作将其呈现出来，从而构成了一种新的审美感受和情感交流，反过来促进了传统审美意识的纵深发展[1]。在这过程中，皮影表现的事物不仅具有自然属性，还包含了象征意义。就像红色不再是简单的红色那样，它包含了很多的象征意义，如热情、吉祥、辟邪、忠勇等。皮影人物也不再是仅仅具有独立属性的对象，变成了传统审美意识的物化符号，象征邪恶、正义、权力、爱情。这种大众的物化审美符号是皮影程式化特点的呈现。程式化是皮影雕刻中所必需的，呈现出一个时代和一个地区的艺术风格和文化背景的影响。程式，是指规定下来的一般格式，程式化则是指符合特定或传统的程式。皮影造型受早期佛教造型、壁画、雕塑、民间剪纸、绘画等传统艺术的影响，经过千百年的历史积淀，逐渐形成了典型程式化的造型方式、夸张的个性化人物和配景，艺人用这种独具特色的艺术形式为民众表演着"百万兵"和"千年事"。

一、影人类别化

（一）影人高度

经过历代艺人的传承，各地皮影造型都形成了与地域环境和习俗相适应的规范和大小，有着其自身特点和程式化特征。陕西皮影造型均趋向小巧，皮影影人身高为33～43厘米，影人头和身比例为1：5，个别1：7；唐山皮影影人早期常用23厘米左右的尺寸，现在常用60厘米左右的尺寸；山西孝义皮腔影人高50厘米左右；青海皮影影人通常身高在45厘米左右；成都的大灯影略大，多为30～80厘米；湖北皮影叫"门神影"也比较大，高约70厘米。

皮影人物的设计往往在头部体现个性，在身段服饰部位强调共性。在皮影影人册子中人物的头茬和身子的数量比是8：1，即一个身子大约会有八个头茬可以共用，所以一个皮影班的皮影人物，常常皮影头像有一两千个，而皮影身体只有几百个。演出时，根据剧情需要，只要将不同的头茬插到不同身份的躯干上即可。

[1] 高民. 陕西东路皮影图案的美学特征和文化意蕴[D]. 西安：西安美术学院，2010：123.

（二）影人分类

各地皮影艺术和戏曲艺术有着密切的关系，有些地域的皮影戏即采用本地的音乐和唱腔进行表演，皮影造型和戏曲有着非常直接的联系。皮影的人物分类和脸谱的程式化造型与戏曲类似，按角色有生、旦、净、末、丑等。各地略有区别，如，唐山皮影影人头茬分为生、小（旦）、净（花脸）、大（大胡子花脸）、髯（老生）、丑、妖等几大类，皮影脸谱包括有正白脸、奸白脸、小花脸、黑净脸、红净脸、绿净脸、麻子脸、阴阳脸、妖怪脸等，从胡须上又分黑长髯、拔丝髯、三尖髯、虬髯等。

如图4-1至图4-10，唐山皮影脸谱（下图均来自河北乐亭县皮影博物馆）。

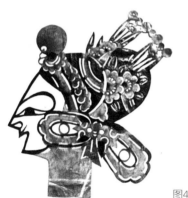

图4-1　官生

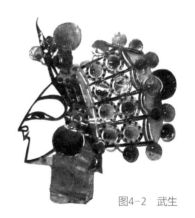

图4-2　武生

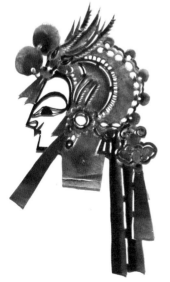

图4-3　文小（正宫）

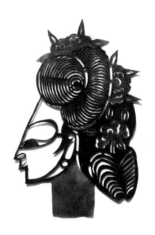

图4-4　文小（花小）

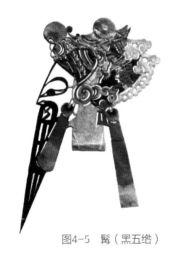

图4-5 髯（黑五绺）

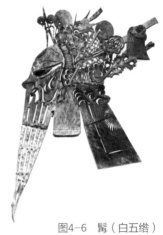

图4-6 髯（白五绺）

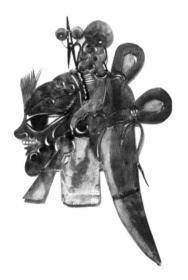

图4-7 大（绿面）

图4-8 大（奸面）

图4-9 官丑

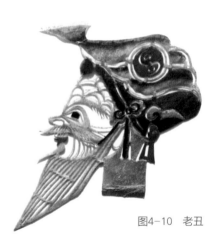

图4-10 老丑

皮影造型分类形成了一套完整复杂的体系，以唐山皮影为例，其影人的冠戴可分为盔、冠、巾、帽、髻等几大类。其中每一大类又可详细分为很多种，例如仅盔一类就有：帅盔、抱龙盔，抱凤盔、太子盔、反太子盔、八乍盔、中车盔、狗头盔、狮子盔、虎头盔、荷叶盔、木兰盔、贼盔、草王盔、夫子盔等；软巾一类又可分为：公子巾、员外巾、叶子巾、披巾、包巾、软扎巾、硬扎巾、安人巾、鸭尾巾、鱼尾巾、马尾巾、菱角巾、报子巾、四方巾、高方巾、道姑巾、八卦巾、反扎巾、睡龙巾、纱笼巾、童子巾、学士巾等；在冠、帽类中包括：通天冠、冕冠、凤冠、束发冠、反王冠、五佛冠、莲花冠、卷梁冠、如意冠、鱼尾冠、扇云冠、相纱帽、方纱帽、王帽、反王帽、翅帽、太监帽、皂隶帽、软罗帽、硬罗帽、素罗帽、花罗帽、沿毡帽、凉帽、暖帽、瓦楞帽、孝帽、号帽、无常帽、渔夫帽、渔婆帽、凤翎帽、鹰帽等；发髻中又包括：盘髻、平髻、双环髻、旗髻、浴髻、丫髻、坠马髻、元宝髻、卷心髻、桃儿髻、棒槌髻、抓髻、仙人髻、高髻、盛髻等。正是根据以上各类脸谱和各种冠戴、发髻的组合，才产生了帝王将相、才子佳人、庶民百姓、神妖僧道等各种身份、各种特征的皮影人物头茬[1]。

二、造型程式化

（一）侧面造型

皮影造型的程式化特征，主要表现在对人物形象的塑造上，皮影人物一般由十至十四个部位组成：头、胸、腹、上臂、下臂、手、大腿、小腿。如，湖北江汉平原皮影分文影子、武影子，文影子只有一只手，共十个部位，而武影子有两只手，如果是光头戴帽的话，就有十四个部位了。

皮影人物一般采用五分脸单目的正侧面头部、半侧面身子的造型，所谓"五分头、七分相"。在人体比例上，上身与双臂偏长，有的地方皮影人物臂长有身体的一半长，双臂下垂到身体的三分之二处，比较夸张。为了突出演出效果，突出人物个性特征，头部造型偏大，头和身的比例为1：4到1：5之间，和我国传统绘画的人物比例有共同特点。

为了适应影人在屏幕横向活动时的要求，艺人们采取了大胆夸张、合理变形的艺术手法，突出正侧面影人造型的前额，俗称"崖颅"，如图4-11、图4-12，湖北江汉平原皮影。前庭饱满或者叫作天庭饱满，这也是我们民间审美的体现，显现出人物的智慧和才学。

[1] 魏力群. 中国皮影艺术史[M]. 北京：文物出版社，2007：310-311.

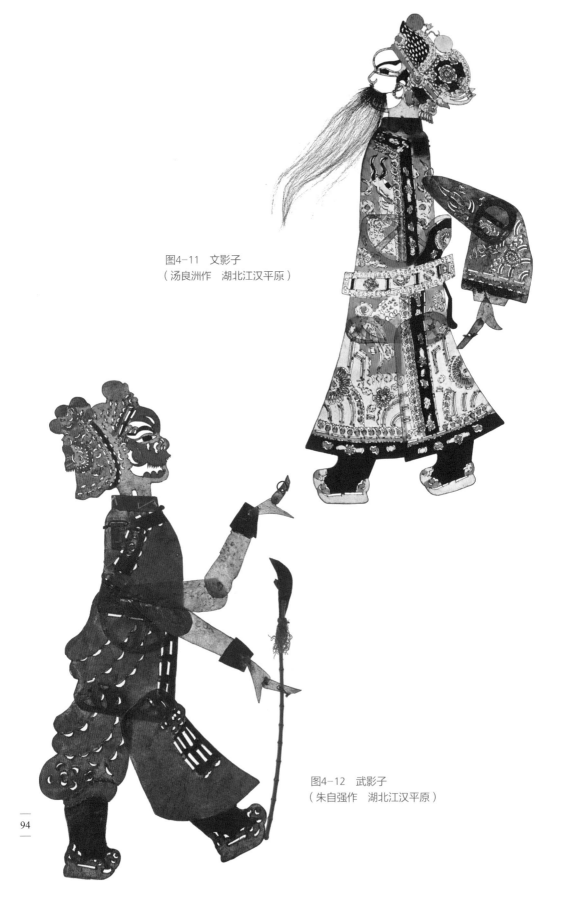

图4-11 文影子
（汤良洲作 湖北江汉平原）

图4-12 武影子
（朱自强作 湖北江汉平原）

（二）五官造型

皮影人物造型最重要的特点是对人物性格的塑造，影人的性格塑造，主要通过眉、眼、嘴等五官和头饰发髻的造型来体现。经过历代艺人的锤炼、总结传承了精练的口诀来概括皮影塑造头部的艺术特点，那就是："眼眉平，多忠诚；圆眼睛，性情凶；线线眼，性情柔；豹子眼，性情暴。""要画愁，锁眉头；要画笑，嘴角翘；要画哭，眼挤住；要画躁，嘴角吊。"这些口诀概括地说明了刻制皮影人物如何掌握人物的性格特征和"喜、怒、哀、乐"的表情特征。"弯弯眉，线线眼，樱桃小口一点点；圆额头，下巴尖，不要忘记刻耳环。"这是旦角的程式化造型，如图4-13，形象地描绘出了一个圆圆的高额头，一双到耳前发髻边的弯弯的眉毛，如同丝线般纤细的眼睛，直挺、小巧而精致的鼻子，一点小小红唇柔媚娇美的旦角形象。

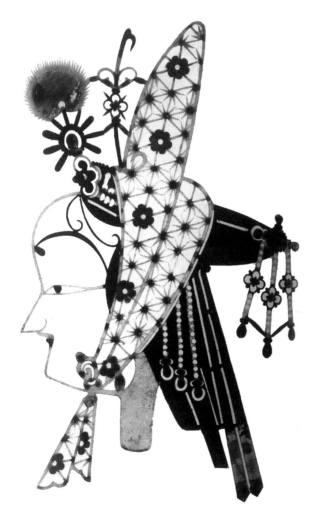

图4-13　旦角的程式化造型
（陕西东路）

在刻画影人的眉毛时，以平眉和皱眉区别影人性格的阳刚与阴柔，生角以平眉细目表现其风采沉着安详，旦角以弯眉线眼表现其神韵秀丽文静，武士则以皱眉凤眼表现其气概英俊骁勇。影人的嘴巴有张口和抿口之区别，生旦均为抿口形象，凸额尖鼻下朱唇一点，似有若无，颇为俏丽；净角多处理为张口，蒜头鼻子下面是大张的嘴巴，似乎其勇猛的力量已经蕴含于全身，连嘴巴都有无穷的力量。

（三）身段造型

皮影影人的身段（服饰），又叫"戳子"，指人头部以下，包括上肢、躯干、下肢的造型。和头茬一样，身段分类繁多，各地种类不一，主要有龙袍、蟒袍、官衣、各式褶子、开襟、铠甲、旗靠、帅袍、打衣、仙衣、鬼神身段、斩杀身段、变化身段等，如图4-14、图4-15。

皮影和戏曲服饰一样，人物的服饰款式高度程式化且有意象性，主要有靠、铠、蟒、氅、袍、衫、衣等几大类。靠是将士穿的铠甲，分硬靠（身后插四面三角小旗）、软靠（不插旗子）、女靠（靠下衬有战裙，身缀彩色飘带）、神靠（天兵天将穿的，靠身雕有天衣飘带），还有蟒服配靠，属元帅服饰。如图4-16、图4-17，靠有丰富的装饰图案，有人字甲、米字甲、铁叶甲、锁子连环甲、鱼鳞甲等。各种靠的装饰花纹均镂空，透过光的照射，很有铠甲质感，颜色有黄、白、黑三种，也称金甲、银甲、铁甲。蟒是帝王将相的官服，分男蟒、女蟒，一般男蟒雕饰有团龙图案，女蟒雕有丹凤朝阳和二龙戏珠图案，色彩装饰有黄、红、绿、白、黑、紫等色。氅衣，是官员豪绅的便服，镂刻有松、鹤、鹿、梅花、狮子滚绣球、福寿团花等传统吉祥图案。女性的宫装、花衣都饰有各种花卉图案，如牡丹、石榴、菊花、海棠、玉兰、芙蓉以及鸳鸯、蝴蝶等，其色彩艳丽，富有强烈的传统民间装饰特色。衫分为花衫、云衫、素衫、裙衫、旗衫、公子衫、员外衫等。一般平民百姓的服饰都是素色，叫片子，服装色彩为单色，没有花纹，根据颜色分黑片子、紫片子等。

繁多的影人身段与相应的影人头茬搭配使用，组合成成百上千的人物形象，满足各种剧目的演出需求。影戏中影人的穿着服饰有着人们认知的程式，凡皇帝都是头戴冲天冠，身穿黄龙袍，如图4-18；大臣戴王帽或相纱，身穿蟒袍，如图4-19；小官则戴乌纱，穿补子服；元帅要戴帅盔，穿披肩掩衫靠；校尉穿黄马褂。旅途中的影人头戴风帽，身披斗篷；病中的影人头缠布带，腰系素裙。男子根据人物身份的不同，分别配以朝靴、战靴、平底靴，而女子多为旧时的弓鞋，又称寸子鞋，少数丑婆为大脚绣花鞋。

湖北江汉平原皮影的影人造型，上肢结构有文戏、武戏之分，文戏角色只有一只胳膊，武戏角色则为两只胳膊，以适应武打场面需要。文戏中的上肢

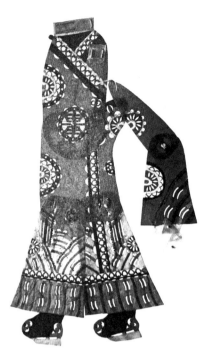

图4-14　员外褶子衣（湖北江汉平原）

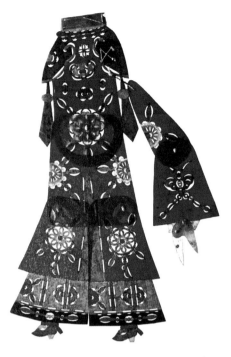

图4-15　旦云襟（湖北江汉平原）

图4-16　女金钱铠甲（湖北江汉平原）

图4-17　梅花铠甲（湖北江汉平原）

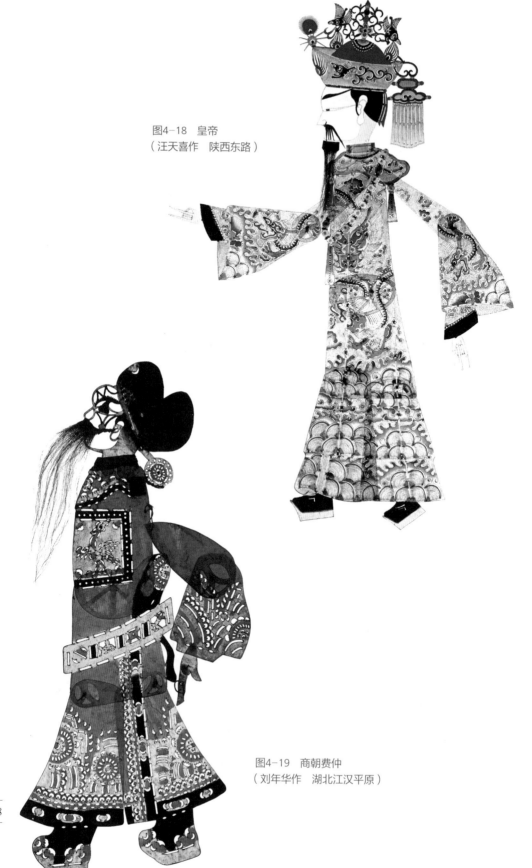

图4-18　皇帝
（汪天喜作　陕西东路）

图4-19　商朝费仲
（刘年华作　湖北江汉平原）

服装是上端细，越到袖口越宽，呈喇叭筒状，如图4-20；武生的上肢是上端粗，表示披甲，越到袖口处越细，呈紧口状，如图4-21。皮影的躯干以服饰体现，都是采用正面图案，无透视关系[1]。

（四）五色的运用

程式化用色是指在皮影色彩的运用过程中遵循一定的用色规律，使得皮影人物造型更具辨识度，更能反映出人物角色的身份、相貌、地位等个性特征。中国传统艺术的敷色都受传统的五色影响，五色即是对比强烈的红、黄、绿、白、黑，这五种颜色都具有与五行相应的象征意义。"东方木，其色青；南方火，其色赤；中央土，其色黄；西方金，其色白；北方水，其色黑。"[2]金、木、水、火、土五种自然物质对应着五种颜色，青色主木、赤色主火、黄色主土、白色主金、黑色主水，而这五种颜色也象征着各种事物的运转与生长。五行色也是传统皮影艺术色彩领域中的基本色彩观念，由色彩对应的五行自然属性也象征着皮影人物形象的不同性格特征，如青色主木，葱绿的花草树木给人一种朝气蓬勃之感，由此绿色寓意生机勃勃、积极向上。在皮影中，绿色象征性格猛烈、粗犷豪放，如图4-22，绿脸的程咬金就属于这一性格；而赤色主火，火如太阳一般的颜色，太阳带给人的是光与热，传递的是激情与奉献，红色则象征着人物性格的正义忠贞，如图4-23红脸关羽；黑色主水，水在五行中以黑色为主，而水给人的感受是纯净、清洁、洁白无瑕，在皮影中，黑色象征刚正不阿、坚守自我的性格气质，如图4-24黑脸包拯；黄色主土，白色主金，这两种颜色在皮影中用色少一些，因皮影使用的牛皮或驴皮本身为黄色，而雕刻出的镂空脸在灯光的照射下即为白色[3]。

唐山皮影敷色多用纯色，红、黄、绿、黑、白五种颜色相互不加调配，不分深浅，以雕刻刀口为界而隔色渲染，相互并置。在唐山皮影的敷色中一般不使用蓝色，而以绿色代替，因过去演出用油灯照明，油灯下的蓝色和黑色相近，所以用绿色来代替蓝色。这样不仅增加红绿色的对比，而且使整体造型更加明快强烈。唐山皮影五色中镂空为白、底色为黄、墨色为黑、蓝色为绿、艳色为红，颜色的相互搭配巧妙地将影人的性格特征概括其中。

陕西皮影多用重彩的方法平涂分填，反复烘染，使色彩具有强烈的对比感、浑厚沉着、亮丽朴实，有着别具一格的关中地域特色。陕西皮影大量参照了传统戏剧脸谱与服饰色彩，结合皮影的特性与表现手法再创作。如生、旦、末脸部主要以空脸阳刻为主，用空表现其他色来达到对色的联想。衣着用色不同，贫富老幼也不同。旦角纯度较高，浓墨与镂线组合，艳丽而夺目；老生色

[1] 罗发红. 潜江皮影雕刻艺术[M]. 武汉：长江出版社，2015：15.

[2] 李艳超. 唐山皮影艺术审美研究[D]. 西宁：青海民族大学，2017：25.

[3] 李艳超. 唐山皮影艺术审美研究[D]. 西宁：青海民族大学，2017：26.

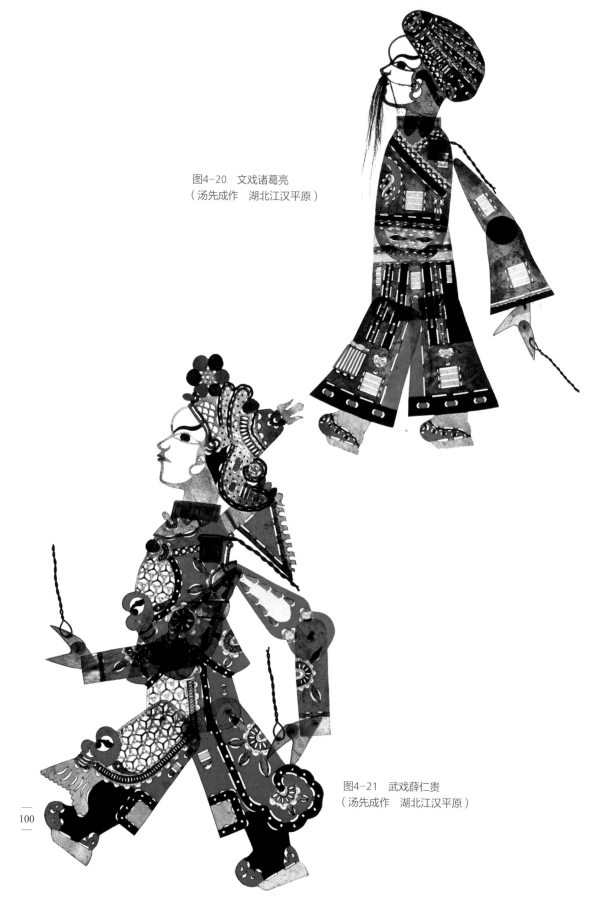

图4-20　文戏诸葛亮
（汤先成作　湖北江汉平原）

图4-21　武戏薛仁贵
（汤先成作　湖北江汉平原）

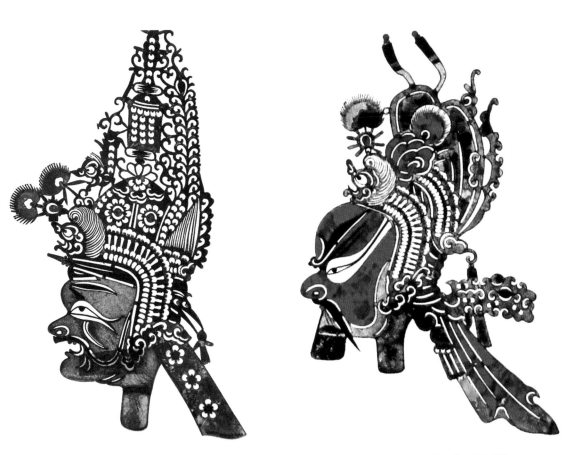

图4-22　程咬金（甘肃庆阳）　　　　　图4-23　关羽（陕西东路）

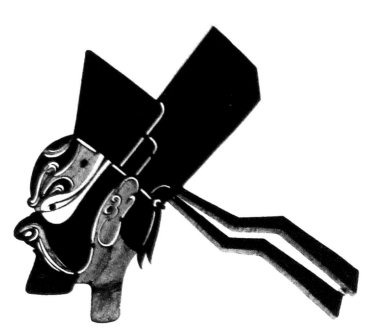

图4-24　包拯（陕西东路）

纯，领袖处用素纹装饰，朴素大方；丑角敷彩冷暖用色相杂对衬，有浮躁不安的色彩效果，精准地表达了人物的个性特征。

随着皮影戏的现代化发展，皮影的色彩也不仅局限于五色，而是晕染了色彩鲜艳的多种颜色，使皮影形象更加绚丽多彩，进而使舞台效果更加生动，富有生气。

三、造型个性化

皮影的程式化是一般规律，而个性化是个体特征，作为具有独立个性的皮影雕刻艺术，有其自身发展规律。一代代的皮影雕刻艺人是拥有独立思想的人，并不是像机器一样地按照程式化的要求去雕刻皮影，在进行皮影创作的过程中既需要满足程式化的要求，也需要自然地融入自身对皮影雕刻对象的理解。皮影艺术的个性化在于，皮影雕刻艺人对雕刻对象的理解并不能通过改动外化的形式去改变早已程式化的影戏符号系统，而是通过更为隐性的方式，如在皮影雕刻的技法、线条的运用、虚实的对比、色彩的对比等层面将其表现出来。皮影通过线条、色彩和图案的安排与组合呈现出个性化表现性特征，这种特征抽象于生活，又高于生活，并以其独特的艺术语言感动着无数的观赏者。

（一）个性化的头茬

1. 凤冠旦

如图4-25，凤冠旦，陕西东路旦角头茬。其形制小巧精美，装饰严谨华丽，形象清秀婉约，弯弯眉，线线眼，樱桃小口一点点，生动体现了陕西旦角的审美标准，尤其那凸起的额头，丰满圆润，更显温婉大方、聪慧可人。凤冠旦头茬体现了中国古典美人东方神韵。

2. 将巾子空脸武生

如图4-26，将巾子是校尉等戴的帽巾，配校尉服或便裤，这是一个清代制作的牛皮影人头。它的脸部完全镂空，仅以线条勾勒出脸线及眉眼。突出饱满圆润的大额头，向上挑出的剑眉和炯炯有神的线眼，表现了一个英姿勃勃、意气风发的少年将才。

3. 草圈子小丑

如图4-27，草圈子是一种中间有孔的帽子，戴者身份一般是打柴的樵夫。这个影头是清代皮影戏中的形象，雕刻艺人在他露出草圈子的头顶和耳旁，画上了淡淡的绿色，表现了清代小丑刮去部分头发而露出的青头皮。

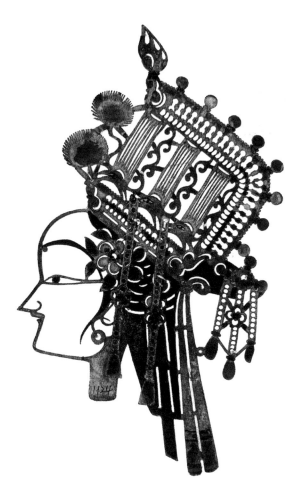

图4-25　凤冠旦（陕西东路）

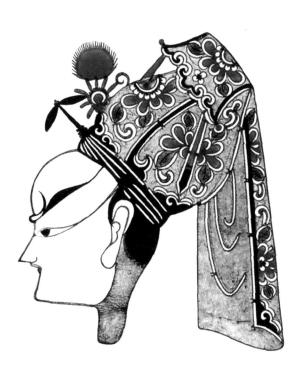

图4-26　将巾子空脸武生（陕西东路）

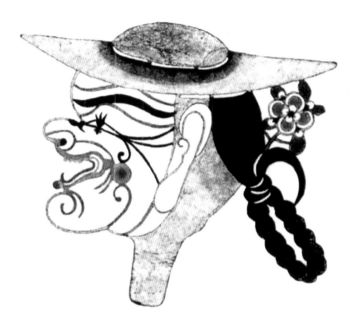

图4-27　草圈子小丑
（陕西东路）

4．戴五佛冠的天王

如图4-28，这个戴五佛冠的天王头是四大天王，即持国、增长、广目、多闻中的一个。它的特点是眉毛与胡子的刻法，卷曲有力的须发从耳旁盘卷至颔下，显示天王的威风和与众不同的相貌，具有威风凛凛的逼人气势。

5．老虎精头茬

如图4-29，老虎精头茬表现的是《封神榜》中的截教弟子，因截教门人多为兽类得道，此类头茬一般在兽头上刻有莲花顶。老虎精头茬刻画了一个威猛的虎精形象，脸上有斑斓虎纹，眼中疙瘩卷殷红如血，胡须和耳毛怒张。更为精彩的是眉毛的表现，似虎尾般卷曲，表现了它吊睛白额的虎虎生气。

6．狗精头茬

如图4-30，狗精头茬头顶有阴阳八卦和狗状兽站立。头茬眼部、前额、耳旁毛发刻画生动洒脱，或长或短，或正或反，卷曲勾连，看似随心所欲，却显得奔放大胆、潇洒自如，表现了艺人个性化的高超手艺和智慧。

7．桃树精头茬

如图4-31，桃树精头茬是《封神榜》里的形象，《封神榜》中有"桃树精"和"柳树精"，分别被封为"千里眼"和"顺风耳"。雕刻艺人以超凡的艺术想象力，刻画了一个头额、眼部、鼻头、下颌无一不是桃形的桃树精，头顶还长了一株开花结果的桃树。

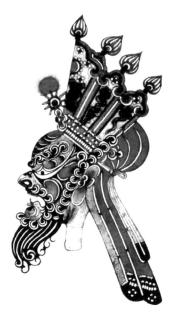

图4-28　戴五佛冠的天王
（陕西东路）

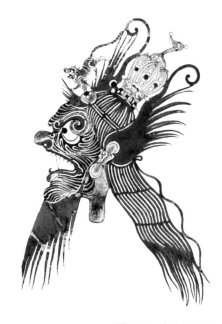

图4-29　老虎精头荐
（陕西东路）

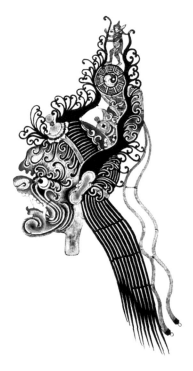

图4-30　狗精头荐
（陕西东路）

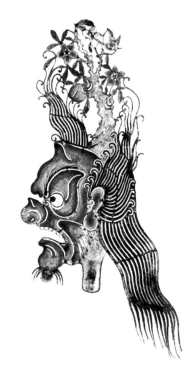

图4-31　桃树精头荐
（陕西东路）

8. 佛头头茬

如图4-32，这个佛头头茬是清代灰皮影，做工周正严谨，一丝不苟。尤其头上发卷，体现出陕西东路皮影炉火纯青的"推皮走刀"技艺。[1]

（二）个性化的形象

1. 钟馗

如图4-33，钟馗是中国民间传说中的赐福镇宅圣君，他生得豹头环眼、铁面虬髯，相貌奇异，然而却是个才华横溢、满腹经纶的人物，同时，浩然正气，刚直不阿，不畏邪祟。皮影艺人用大红大绿的颜色表现钟馗是非分明的性格。

2. 岳飞

如图4-34，岳飞形象，影人头茬名称为生角元帅头盔，影身名称为亮影鱼鳞铠甲。面部俊朗威仪，头戴帅盔，身穿战袍，全身以鱼鳞铠甲为主，背插雕有草龙的五彩护背旗，腰系祥兽口含束甲金带，战袍刻有菊花、祥云、狮头等图案，寓意岳飞将帅身份的尊贵和威仪。

3. 赵云

如图4-35，赵云头戴太子盔，身穿带靠旗的铠甲，上下布满鱼鳞纹饰，腰部饰有龙纹，背插四面三角形靠旗，胸前有护心镜，膝部有红色吞口，表现出威风凛凛、气宇轩昂的英雄气概。

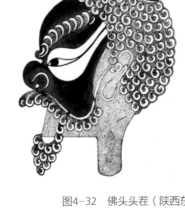

图4-32　佛头头茬（陕西东路）

图4-33　钟馗（陕西东路）

[1] 沈文翔，陆萍. 民间艺术的绝响——陕西灰皮影[J]. 收藏，2010（07）：144.

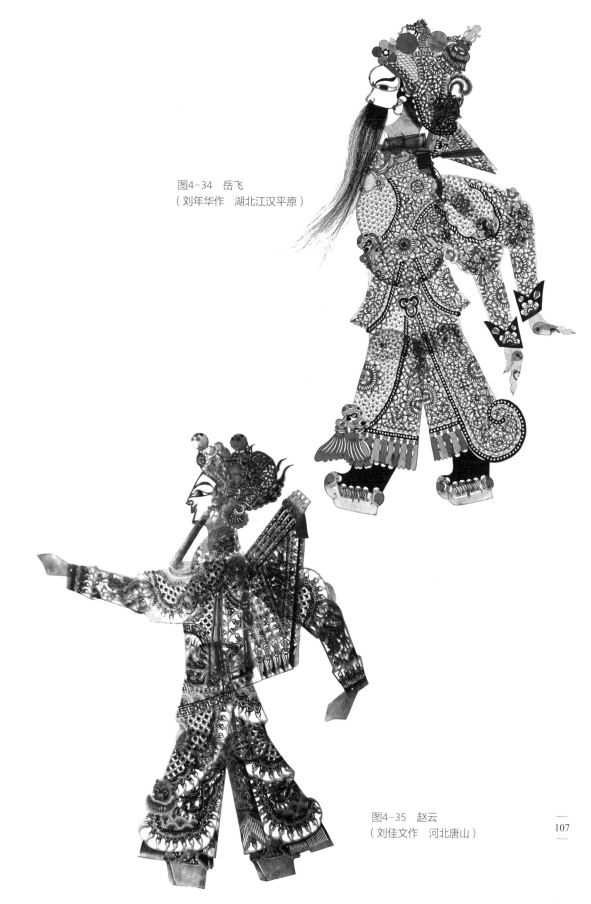

图4-34 岳飞
（刘年华作 湖北江汉平原）

图4-35 赵云
（刘佳文作 河北唐山）

4. 唐王游地狱

如图4-36《唐王游地狱》是《西游记》中的故事,讲述唐太宗李世民因未能阻止魏徵斩泾河龙王而被追入地狱,后判官崔珏为其加寿,才得以返回人间的故事。皮影作品中,判官崔珏一手执笔,一手掌生死簿,鬓发蓬松,胡须满腮,显得威严凝重,红袍的线条气韵生动;中间是唐太宗李世民,他虽贵为人间君王,却因被拘入地狱而显得无奈而谦和,他身上龙袍刻工精细,上色华丽,透出庄严的帝王气概;而后面小鬼的刻画则突出了"鬼趣"二字。这组皮影三个不同身份的人物刻画得恰到好处、栩栩如生。

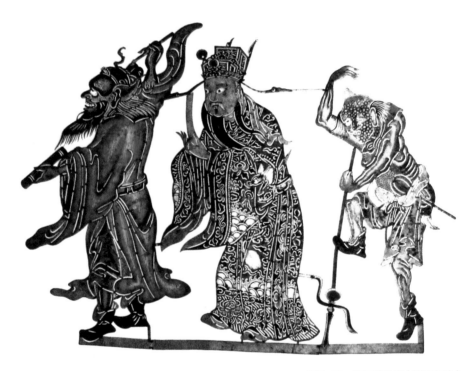

图4-36　唐王游地狱(陕西东路)

第五章

皮影廓形的
节奏美

中国民间艺术形式多种多样，有染织刺绣类、木偶泥塑类、漆器编织类、扎糊类、绘画类、戏曲表演类、剪纸剪刻类，但只有皮影戏是中国民间艺术中唯一一种在台上演出的平面艺术[1]。"一口道尽千年事，双手舞动百万兵"，皮影戏是一种假人演真情的表演艺术。

"皮影"既包含"影人"也包含"影戏"这两种含义，"皮"指明了材料，牛皮、羊皮、纸张等，"影"既是指影人（假人），也指表演时靠灯光而投影。皮影戏演出时，艺人将皮制的假人依靠灯光投影于白色幕布上，"扦手"（掌握操杆的艺人）进行动作操作，幕后再伴以音响、唱腔、道白，一部好戏就出来了。

由于是依靠灯光投影于幕布上的影子来进行戏曲表演，影人只能在布幔一侧左右运动而不能前后移动，所以皮影的造型形式选用了透光性最好的平面形，皮影的表演方式决定了其造型平面化的特征，因此说皮影是唯一具有平面性的表演艺术。皮影造型边线没有虚实变化，只有线条的疏密、曲直、长短变化，影偶造型的边线具有极强的乐律节奏美。

一、平面性

（一）平面性的概念

这里的平面性是现代绘画的概念，是从西方现代绘画发展来的。现代艺术认为，平面性是绘画艺术最根本的特征，是其他艺术形式所不具有的。20世纪最重要的艺术批评家之一克莱门特·格林伯格指出，绘画根本的特征是它的"平面性"。在他看来，一部现代主义绘画史就是不断地走向平面性的历史：因为只有平面性是绘画艺术独一无二的和专属的特征。由于平面性是绘画不曾与任何其他艺术共享的唯一条件，因而现代主义绘画就朝着平面性而非任何别的方向发展。

文艺复兴以来的传统西方绘画一直遵循着三维空间法则，即以描绘重现现实的再现式物理空间为主，注重焦点透视、物象结构规律及明暗变化规律，追求在平面上创造逼真的立体形象和三维视觉空间。西方现代绘画艺术对这种传统绘画的空间观念进行了彻底的反思，受东方艺术的表现性、写意性、平面性空间观念的启示，西方现代绘画不再遵循三维物理空间的表现，而是呈现出多元发展的态势。从马奈开始，现代主义绘画就朝着平面性二维化的空间进行探索；到了塞尚为代表的后印象派和毕加索为代表的立体派则完全抛弃了文艺复兴以来传统的焦点透视及明暗表现法，走向绘画平面性的二维化空间的表现。正如格林伯格所指：一部现代主义绘画史就是不断地走向平面性的历史。

[1] 窦楠. 试论皮影造型艺术的审美价值与当代意蕴[D]. 杭州：中国美术学院，2011：4.

美国理论家詹姆逊在《后现代主义，或晚期资本主义的文化逻辑》一书中首次正式提出平面化概念，认为它的内涵是：在认识形式上表现为平面模式，在心理感觉上表现为距离感的消失，在审美愉悦上表现为身体的审美快感，在历史观念上表现为历史感的消失，在主体建构上表现为非理性的张扬。[1]

（二）"正面律"的平面化特征

由于皮影的影人是在平面幕窗上做左右运动的表演，所以影人的头部造型多为正侧面，谓之"五分脸"，而身子包括身段的甲胄、衣袍、衣裙的设计，采用与头部不同的七分或八分角度的半侧面，这样是为了让观众在视觉上感到完整，尽可能把各个角度的内容显现出来。如图5-1《白官衣》，官衣是一般文

图5-1 白官衣（汪天稳作）

[1] 胡明强. 敦煌壁画形式元素的现代阐释[D]. 北京：中国艺术研究院，2014：27.

职官员穿用的礼服，在胸前和背后绣一块代表等级的方形图案。颜色有红、蓝、紫、黑、古铜等，白官衣为国丧孝服，不常用。《白官衣》是表现白色的官衣，因牛皮本色是黄色，所以衣服呈现浅黄色。《白官衣》的小生，只能看到鼻梁曲线、一条眉毛、一只眼睛的正侧面的五分头脸，七分角度的补子图案和玉带的身子，即"五分头，七分相"。因此，同一件皮影人物的造型就产生了正侧面的头部、半侧面的身子。这和古埃及绘画造型中的"正面律"有异曲同工之妙。

古埃及的浮雕与壁画遵循一种程式化的表现方法：国王、贵族等人物造型上，不论人物是站立还是端坐，也不管做何种动作，头部呈正侧面像，其眼睛、双肩却未遵循透视原理，以正面形示人，腰部及臀部又为正侧面形，双腿分离但没有运动的趋势，双足同样呈侧面形，如图5-2。这种古埃及艺术中最具特色的人物表现方法就是"正面律"法则。简单说，正面律法则是指表现人物时，头部用正侧面形，眼睛用正面形，肩及身体用正面形，腰部以下则是侧面形。

正面律的表现形式源于古埃及人的信仰。古埃及人有着强烈的宗教情感，他们认为人生像尼罗河的河水一样循环往复，在神灵的保佑下死后仍然可以重生。容貌具有某个人物生前的肖像特征，也是便于灵魂找到可栖之处。人死以后复生是基于灵魂与冥体的重新结合，这就必须为灵魂的复归找到门路。为达到这个目的，将法老及王族成员们最完美的形象表现出来，塑造他们的雕像和

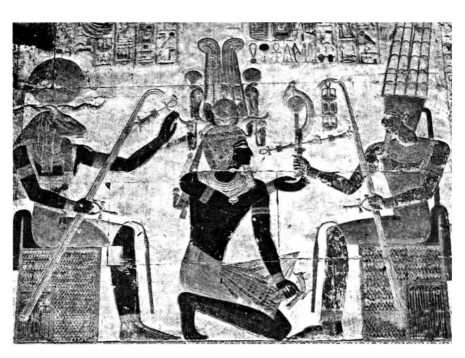

图5-2 埃及壁画

绘画肖像使用他们认为最能完美表现的正面律法则。人头部的正侧面轮廓一般比较清晰明确，高高隆起的鼻子和凸凹起伏的下巴、脖子、眉弓、额头，最能完整地体现人的面部轮廓；眼睛为正面，是因为正面的眼睛最形象、最典型，能更多地占取画面中面部的空间，也更加醒目和完美；而人的肩膀则是正面最为典型，古埃及绘画用正面的肩膀表现人物，使人物形成身体轻转的动态效果，从而使人物形象更富于变化，同时也能使双臂的动作更清晰和完整；腰部以下转为侧面，使形象再次产生优美的体态转动；脚为侧面可以表现完整而典型的脚部特征。

　　皮影采用头部正侧面、眼睛正面、身子半侧面的"五分头、七分相"造型同样是为了让观众在视觉上感到完整，尽可能把各个角度的内容显现出来，如图5-3。与古埃及正面律的法则相似，皮影采取平面构图的方法，重视外部轮廓的神似，在表现人物时都从最具有特性的角度去表现，将一切事物表达清楚，使画面完整而有序。在表现侧面人物形象时，用一只完整的、正面的眼睛来代替产生透视变化后的侧面的眼睛，而且上下眼睑不能遮住眼球。皮影艺术和民间艺术有相同的求全观念，认为眼球和太阳一样，是光明的、有精神的，所以应该是一个完整的圆。影戏在民间传统求全表现的造型观念下，形成了多姿多彩而又和谐优美的艺术效果。

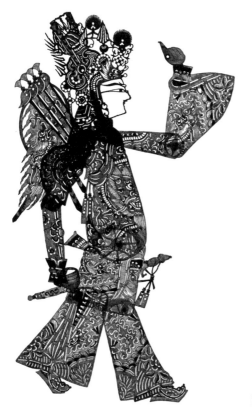

图5-3　帅靠武生（陕西兴平）

113

（三）多视点平面写意

1．焦点透视与散点透视

绘画理论上有西方传统绘画"焦点透视"和中国传统绘画的"散点透视"之分。

西方传统绘画"焦点透视"的基本原理，是将隔着一块玻璃板看到的物象，用笔将其画在这块玻璃板上，得出一幅合乎焦点透视原理的三维空间绘画。其特征符合人的视觉真实，用科学表现空间的规律。达·芬奇的《最后的晚餐》是焦点透视的典范之作，在平面上创造了三维空间。依靠焦点透视原理，西方艺术家创造了经典的写实性绘画。

中国传统绘画的"散点透视"观察视点与此不同，画家观察点不是固定在一个地方，也不受既定视域的限制，而是需要移动着视点进行观察，凡各个不同视点上所看到的东西，都可组织进自己的画面上来。

中国山水画能够表现"咫尺千里"的辽阔境界，正是运用这种独特透视法的结果。从画面的空间处理方面来看，"散点透视"是中国画独有的一种处理方式，这种方法具有超时空性，它可以将不同时间、不同空间、不同地点的情节表现在同一个画面上。西方传统的"焦点透视"则是从固定的视点出发来表现画面，具有一定的局限性。

2．皮影的多视点造型方法

中国传统绘画中，画家可以灵活地变动视点和位置，画中的景物可以远大近小，忽上忽下，正视侧视可以融为一体，明暗、虚实均可流动。画家选择景物，是不间断、不规则的视点流动，全凭心灵感悟。皮影造型吸收了中国传统艺术散点透视的空间处理方法，为了方便观众能在一个平面的幕布上看清物体的全貌，将不同空间、不同角度的形态绘在一个平面上。

皮影的人物造型特征概括为"五分头、七分相"，不同视角的侧面和半侧面和谐地融在一起，这是中国传统的多角度、多视点的艺术写意表现方法。观众能在一件皮影作品中同时看到平视、侧视、俯视或仰视等不同角度看到的物象，能清晰地了解物体的全貌。如图5-4是新娘钟馗妹妹坐在花轿里的一个形象，在花轿这个视觉平面里，既能看到俯视的花轿轿顶，又能看到正面和半侧面的轿门，以及平视前方的新娘头脸。几个不同视点角度的物象组合在一起，既符合皮影平面舞台表演的需要，又产生了现代艺术的装饰审美特征。

皮影造型中的家具、建筑如同影人一样，既可以俯视，也可以侧视。如图5-5，正面造型的帅桌椅，投影时，只能看到两条腿的正面、靠背的正面和扶手的前端，但皮影造型运用显示三维空间的俯视处理，呈现在人们面前的就是帅桌椅三条腿、扶手和靠背的全貌以及装饰讲究的坐垫。这种远近、高下、正斜起承转合的自如运用，内含一种特殊的质朴审美意蕴。

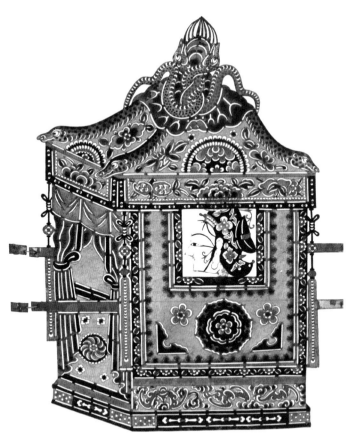

图5-4 钟馗嫁妹
（甘肃地区）

图5-5 帅桌椅（甘肃地区）

皮影造型，不管是人物还是神兽，抑或舞台影帘、将相府第、兵营帅帐、亭台楼阁、桌椅陈设等处处都使用这种多视点、多角度的物象组合方式，程式化而又具有强烈的装饰美感。这种基于平面构图的多角度写意式造型，摆脱了自然描摹表达的造型方式，脱离时空的局限，是蕴藏在皮影艺人内心审美情感的率性表达。

二、外轮廓节奏美

皮影影偶主要是用牛皮、羊皮或者纸张等材料制作的，例如陕西主要是用牛皮制作，唐山地域多用羊皮，南方的海宁、湖南用纸张。而现当代的皮影，因观众的需求变化，舞台屏幕扩大，很多皮影演艺团体都采用塑料绘制。总之，皮影是用比较厚实的材质制作成的，所以皮影的边线外形清清楚楚、实实在在，没有绘画艺术中的物体边形的虚实变化。但皮影仍然具有强烈的审美特征，皮影的形追求节奏变化，具有高度的外轮廓节奏美，这也符合它的平面性特征。皮影的外轮廓节奏美主要体现在整体与变化、收与放、方与圆三个方面。

（一）整体与变化

整体与变化的关系是相互联系、相互依存的矛盾体，是辩证关系的一组。由于我们描绘的对象是具有内在联系并且不可分割的一个整体，结构关系、比例关系、黑白关系、色彩关系、线面关系都是相对存在、相互制约的。

整体是指各形体间的相互联系，通过各种相同或类似的因素，将变化的局部有机联系起来，其实质是一种协调关系。整体趋于静感，给人以安定和谐、有条不紊的感觉。但是，过分强调整体易造成单调、乏味而失去美感。

变化是相异的因素并置在一起所形成的对比效果，是造型因素中的结构、形体、黑白、线面等形成的差异、矛盾，其实质是一种对比关系。变化趋于动感、对比，能够给人以新鲜强烈、丰富多彩的感觉。但是，过分对比易造成杂乱、松散而失去美感。

皮影造型统一在一个平面里，通过用整块的牛皮材料、有限的颜色以及重复的纹饰，达到了一个外形和谐的整体。如图5-6，《火焰驹》中的"火焰驹"原为一匹良马，奔走时四蹄生火，《火焰驹》也是秦腔原创剧目之一。图中皮影造型马身的块面上，重复的火焰纹、排列有序的尾巴、鬃毛纹饰都使图形达到和谐，特别是长直线的运用，使边形非常和谐地统一在一个整体。但是整幅图通过火焰与绿色的互补对比、火焰纹长短、曲线的有序渐变达到了一种动感变化、丰富多彩的效果。皮影边形体现在整体与变化的对立统一中，既有整体又有变化，既不繁复又不呆板，既体现神骏的勇猛，又体现其优美雄姿。

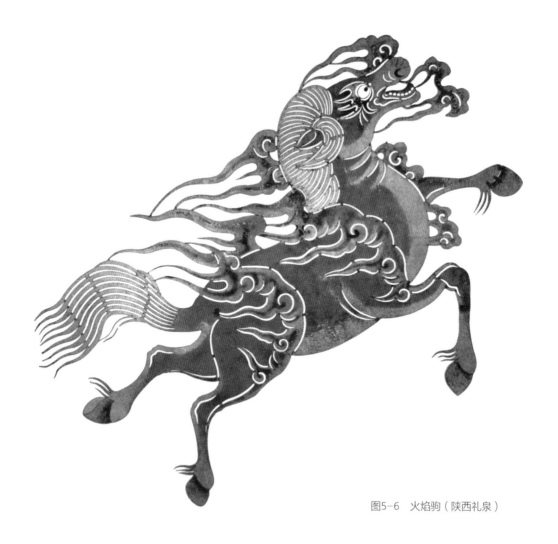

图5-6 火焰驹（陕西礼泉）

（二）收与放

所谓"收"，即聚中、约束、整合；所谓"放"，即放开、展开、扩散。"收"与"放"相对，无收则无放，无放则无收。所谓一张一弛，文武之道，收与放体现了国人的审美观。

传统皮影的边形充分体现了这种收放关系，具有节奏美。有的皮影边形主旋律以放为主，但有收的变化，有的皮影边形主旋律以收为主，但有放的变化，收放自如，非常有节奏。

传统皮影中有很多浪漫的妖魔鬼怪的造型。如图5-7，"蝎子精"头茬的边形主要以放为主，头上的触肢、角须、毛发特别发散，成一圈放射形。大放就需要大收，在头茬的口腔和脖子部位的线形大幅度地往里收，这种向外扩散的"以放为主，辅以收"的开合关系，形成了一种动感的和谐节奏。如图5-8中的"水妖"也是这样大放大收的关系，表现了鬼怪的精灵。

117

<div align="right">图5-7 蝎子精（甘肃环县）</div>

<div align="right">图5-8 水妖（山西晋南）</div>

如图5-9，韦驮是佛教中的护法诸天之一，能驱除邪魔，保护佛法，世称韦驮菩萨，身披甲胄，手持金刚杵。皮影图中有放有收，如果说神将人物属于放的话，那下面神将驾的云朵就属于收，以收为主。神将本身的边形组合也有一个收放的节奏，均衡和谐。

图5-9　韦驮（甘肃宁县）

（三）方与圆

早在春秋时代，孟子就说："公输子之巧，不以规矩，不成方圆"。方与圆是一个哲学话题，也是一个美学话题。圆表现以圆润、连续、滑动、优美的曲线美感，而方则有正直、庄严、稳重、刚性形象。皮影造型的边形变化体现了圆中寓方、方中寓圆的方圆关系，其造型有"以方为主，同时有圆"的变化，或者是"以圆为主，同时有方"的变化，有很生动的节奏美。

如图5-10，《于儿神》描写的是中国古代神话《山海经》中的山神，于儿神长着人一样的身子，手里握着两条蛇，常常在长江的深潭里巡游，出入时身上发出闪闪的光亮。皮影造型中于儿神带翅的手脚和肚子的曲线组成了圆形结构，方形的身子布满了很多发光的圆点，圆中有方，方中有圆。

图5-11是头戴帅盔的英武主帅净角形象，外形以方为主。外形整体上接近于一个长方形，但是图形内部有很多圆弧线、波浪线、曲线的变化，以圆为主，虽变化繁复，但都统一在一个方形整体之中，方与圆的对比，既有整体又有变化，形成了节奏感。

总之皮影造型把整体与变化、收与放、圆与方等矛盾统一，准确地把握了这些对立面的平衡点，做到了整体里边有变化，变化里边有整体，方中寓圆、圆中寓方，收中有放、放中有收，收放自如。因此皮影造型体现出了强烈的音乐感和节奏感，很有视觉美感。

图5-10　于儿神（甘肃庆阳）

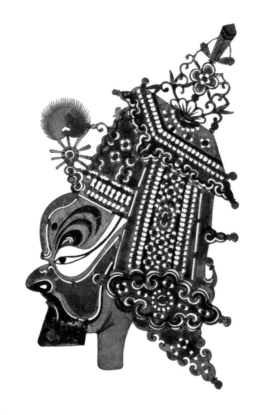

图5-11　帅盔净角头茬（河南）

第六章

皮影造型中的
空白之用

皮影的特殊表演功能和其特殊材料，构成了皮影特有的平面造型。皮影是镂刻在牛皮或驴皮上的二维平面形象，出于表演的需要，镂刻之后的牛（驴）皮必须都连接在一起，而且局部要保持平整，不能翻翘。这种材料限制恰恰形成了皮影典型的平面块面造型特色。作为一个"薄片"，皮影的外轮廓形都是实的、清晰的，不像绘画作品的外轮廓有虚实、隐显的变化。不仅如此，皮影形象内部所镂刻的小空白也是实的，空白的边线造型明确清晰。任何一种视觉艺术的语言都受到材料的限制，在材料的限制下产生其特定的语言符号，在皮影的造型中，镂刻空白的运用是其最大的语言特点。因此，在皮影的审美元素中，空白就成为极重要的研究对象。皮影造型中，空白既是"无"又是"有"，既是虚又是实，有着丰富的审美内涵。

皮影造型的空白，就研究而言，可以分为两个大的方面：一个是作为块面造型的皮影形象，整体外轮廓形之外的背景大空白；另一个是皮影形块内部镂刻的表现物形结构的小空白。皮影形块内部镂刻的小空白往往较为细密，而皮影外轮廓形之外的空白是整体的大块面，小空白和大块面有种强烈的疏密、大小对比，能产生美感。在欣赏时，这两种空白是不能割裂开来的，本书只是为了便于阐述，分开来讲。

一、作为背景的空白

区别于中国画、油画等架上绘画，皮影有严格清晰的边线来限定背景空白。因背景空间无限大，皮影外形之外的空白也可以无限大，但不论大小，皮影形块外的空白是整体的，是与皮影外形对比形成冲击力的来源。

由于皮影的外轮廓形清晰实在，与背景空白的对比非常强烈，又因皮影的块面造型，给人以皮影结构形块分割背景大空白的视觉观感。概括讲，与皮影外轮廓形的特点相对应，皮影形块对背景大空白的外形分割有三种形式：一种是放射形状，一种是圆浑形状，还有一种是多人、多物组合的参差形。

（一）放射形状

外形放射形状的皮影，其外形节奏体现为流动、运动感。虽然是放射形，但是有收有放，有音乐感，表现出一种别样的节奏美，属于变化中求整体对背景大空白的分割，如图6-1至图6-4的头茬都是这种类型。

（二）圆浑形状

有一些皮影的外轮廓形属于整体圆浑形状，接近椭圆形或长方形，其形块外的空白更加规整，规整中有细微变化，属于规整中求变化地对背景大空白进

图6-1 贼（甘肃省陇东）

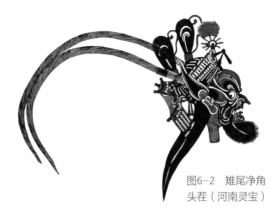

图6-2 雉尾净角
头茬（河南灵宝）

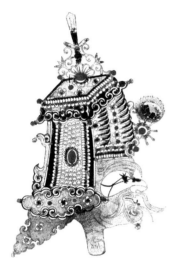

图6-3 净角头茬1（陕西东路）

图6-4 净角头茬2（陕西东路）

行分割。如图6-5，《马王成圣》讲述的是皮影戏《马王卷》中刘伯约中榜得官，降服山贼、妖马，被玉帝封为马王成仙的故事。景片由三幅局部图组成，外轮廓形是带圆角的长方形，放眼看去非常整体、单纯，表现了云朵子景片美观大气的整体布局。但是细看，外形细微处又有许多波浪形的起伏变化，单纯却十分耐看，仔细刻画了马王仙班人物，神情明晰，尤其马王爷全身披挂，目光如炬，雄跨在火焰神驹之上。这种外形对背景大空白的分割是规整中求变化的类型。如图6-6《哪吒闹海》中，哪吒人物形象与火融为一体，形成一个大的块面，这个块面的外形线虽然都是表现火的曲线，但整体是一个接近菱形的大块面，视觉上非常有整体感。这个大块面的外形的左、右、下三个边都是表示火的曲线形，上面的边是哪吒手中直线形的枪杆，三条火的曲线与一条枪杆的直线形成对比，统一在大的类菱形里，对比中有统一，非常巧妙。这种一个类菱形块面分割背景大空白，也是整体中求变化的类型。

图6-5　马王成圣（陕西华阴）

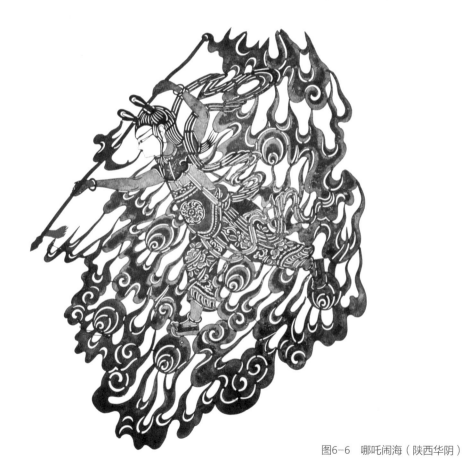

图6-6　哪吒闹海（陕西华阴）

（三）多人、多物组合的参差形

涉及多人组合的皮影或者大的建筑皮影，属于多人、多物组合的参差形，因为其造型形式组合结构更为复杂，对背景大空白的分割就更有变化。社火是春节期间的各种杂戏、杂耍，陕西、山西、甘肃等地至今仍盛行这种盛大的民俗活动。如图6-7，四个抬轿人的大小、动作基本一致，但一致中有微妙变化，三个人都是一只手待在轿子抬杠上，唯有一个人双手放在背后，并拿着一个长烟杆，这些劳动形象来源于生活，脱离了概念化，非常生动。轿子在中间，左面两个人，右面两个人，是相似对称性造型。人物与轿子上下参差，所以整体形块对背景大空白的分割也有参差变化。如图6-8，《山中茅庐》中茅庐坐落在苍松翠柏、山花绿竹之间，潺潺溪水从山石中流过，一片宁静悠远的意境。从皮影形块视觉构成看，茅庐与假山、地面、树等融为一体，形成一个大的块面，这个块面的外轮廓形因为亭子的柱子而产生线与面的结构变化，它把背景空白分割成多个小块面空白，分割结构较为丰富。分割的小块面空白在构图中起到平衡节奏的作用，产生抽象的视觉美感，另外也起到强化疏密对比的作用。

作为背景的空白，主要是皮影形块外的大背景空白，也包括皮影形块内除阴刻白线之外的小块空白，这些小块空白在视觉上主要起到调节构图平衡的作用。

不论皮影外形是放射形状还是圆浑形状，抑或是多人、多物组合的参差形，它们分割背景空白的原则都是节奏韵律，有节奏韵律就会有视觉美感。

图6-7　社火（陕西东路）

125

图6-8　山中茅庐（陕西东路）

二、表现物形结构的空白

在一般的绘画造型中，空白都是起到"虚"的作用，比如衬托实物主体、画面构图需要、画面"呼吸"的需要等。但是在皮影造型中，空白还起到"实"的作用，它表示实实在在的物形结构。皮影形块内的小空白是皮影造型最大的特色，很有表现力。在这些小空白中，表现结构的空白线是应用最为广泛的，而且具有"虚接"、长线分解成短线等特点，还有一些空白表示脸部、白眼珠等。

（一）空白线表现物形结构

皮影的整体物象造型是一个大的平面形块，大的外轮廓形之内的局部结构、纹理结构等，用阴刻法镂空的空白线来表现。这些皮影形块内镂刻的大量镂空细线，大部分起到类似于结构线的作用。在皮影的印刷品中，我们可以把它理解为白线，勾出物形的纹理结构。这些或长或短、或直或曲的阴刻空白线连接在物形结构上，支撑了皮影造型的骨架。这些镂空线的粗细基本一致，具有弹性美，应是受到中国画"十八描"技法的影响。

如图6-9《大烟鬼》，其造型来源于现实生活中抽大烟的人的形象，但夸张了抽大烟所造成的弱不禁风、瘦骨嶙峋的特点，非常生动。这也印证了"艺

术源于生活，又高于生活"的创作原则。其中，大烟鬼裤子的衣纹、五官、手臂和肋骨的结构等，都是用镂刻出的空白线来表现。这些细白线条就像毛笔勾出的线条质感，具有意到笔不到的特点，并没有抠得很细很死。图6-10《番帅人物》突出了"番"（少数民族）的人物和衣饰特征，该形象的脸部、胸部结构以及裤子的衣纹等同样都是以镂刻空白线的形式表现。图6-8《山中茅庐》的皮影形块中，除了人物，茅庐顶上的瓦片、假山的山石结构纹理、竹叶子、树枝等都是以镂刻细线来表现。

在所有的皮影造型中，表现物形结构是皮影形块内空白线最主要的任务。

在皮影物象结构的表现中，镂刻的空白线勾出纹理结构之后，往往需要在此结构的基础上点染上色作为辅助，使之更为丰富。如图6-11《山中茅庐》的局部，这两棵树用空白线表现的树冠、树枝造型都是一样的，但是因为后面制作中的染色、点苔不一样：一个上红色，一个上绿色；一个用细点重复规整地排列成叶子，一个用圆圈重复排列成叶子。最后呈现出来的，是两棵品种完全不同的树。

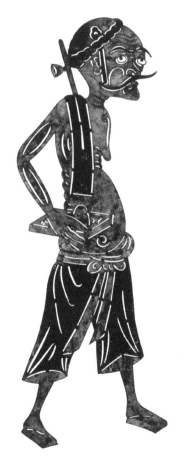

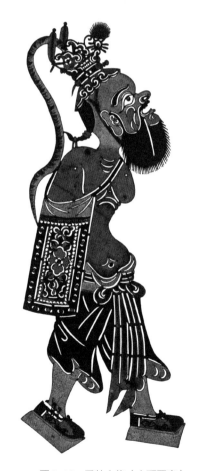

图6-9　大烟鬼（山西晋南）　　　　　　图6-10　番帅人物（山西晋南）

图6-11　山中茅庐
（局部）

（二）空白线的"虚接"

由于皮影的材料特性和表演功能，所有或长或短的白线之间的连接不是直接粘连，而是稍微留有一点空隙和距离，这样会使皮影的皮板更加平整稳固，利于皮影表演操作。从视觉效果上来看，这种线与线之间的间断连接类似于中国画的"虚接"。"虚接"指连贯的两条线之间留有空隙，不是直接连在一起，但气韵是相连的，线断气不断，又称为"气接"。两条线的"虚接"会给人以意到笔不到的美。同时，线条没有完全被物象结构所约束，更加跳脱，本身的美感更加凸显，从而给人以抽象意味的美。

如图6-9、图6-10，其中表现裤子纹理的白线，不像一般的线描作品那样一根线压另一根线，以表示前后结构，而是不同的白线隔开一点距离平摆着表现物象结构，线与线之间没有相交。这种线平摆式的组合方式更有抽象意味、更平面。因为除了表现物象结构，白线还起到分割裤子形块面积的作用，体现视觉音乐感。视觉音乐感是抽象美的来源。在这两幅图中，脸部结构和身体结构的白线也是点到即止，给人感觉不黏着，很自由。白线既表现了结构，又有线条自身美的灵性。

《空城计》是源自《三国演义》中的故事，后被用于三十六计之一。如图6-12，城墙上表示砖头的短白直线，虽然以横线、竖线的形式出现，但是没有直接粘连相交，而是每条白线之间留有缝隙。这是典型的线条的

图6-12 空城计（黑龙江海伦）

"虚接"。除了交代出物象结构，还使人看到空白线条的美，甚至可以品味到镂刻空白线条的刀味。

我们把皮影作品与陈洪绶的作品相比较，能明显看出二者线条组合上的区别。如图6-13，皮影作品《神仙桌椅》是石头做的桌椅，镂刻的白线勾出石头的纹理结构，但是没有一条线压另一条线的遮挡叠压，即便表示遮挡结构的两条线，也是离开一点距离，隐隐约约有一点叠压的意思而已。空白线条的运用既符合石头结构，又形成平摆的组合关系，我们在欣赏这幅皮影的时候，既能分清物体形态，又能体会空白线的流动之美和抽象意味的美。这幅作品镂刻空白线条的刀法变化较多，或圆或方，最后又统一在一个刀味调子里。陈洪绶的用线是一根线压另一根线，结构非常严谨坚固，线条的组合疏密对比较大，如图6-14《品茶》中的石头体现了这一线条"实接"的特点，与之比较，能明显看到皮影空白线条"虚接"的特点。"虚接"是黄宾虹提出的概念，他也是这样画的，线与线之间虽然没有直接相接叠压，可是行气是连贯的。黄宾虹绘画最大的特点是"整体看具象，局部看抽象"。他的画整体看是一组具象的大山，局部看是线条的律动，线条从表现物象结构的约束中解放出来，因为"虚接"具有自身节奏的抽象美。通过比较图6-13《神仙桌椅》中石头的白线条与图6-15黄宾虹《山水册》中的用线，我们看到二者在抽象意味的相似性。只是皮影的"虚接"是材料限制产生的，而黄宾虹的"虚接"则是艺术探索和追求的结果。

图6-13　神仙桌椅（陕西东路）

图6-14　品茶（陈洪绶作）

图6-15 山水册
（黄宾虹作）

（三）空白长线分解为数段短线

皮影形块中的空白线有一个显著特点，即不论直线还是曲线，凡是很长的线都会因无数的连接点分解为数段短线，这些短线从连起来的形态上看还是一条长线。这也是由皮影的材料特性所限制，一条很长的空白直线若是一直贯通下来，皮影的块面之间没有连接点，皮影板面就会出现局部翻翘、不结实等问题。阴刻的空白长线分解为短线的长度基本控制在一个变化不大的范畴，从画理上看，绘画语言更加单纯。

如图6-16《山石植物》中，镂刻的石头的长白纹理线与芭蕉叶的长筋线都分解成短线，不影响皮影皮板的结实平整，也不影响物象结构的表现，反而增加了表现语言的独特性。

阴刻的空白长线被分解成短线，这是所有皮影作品共同的特点。

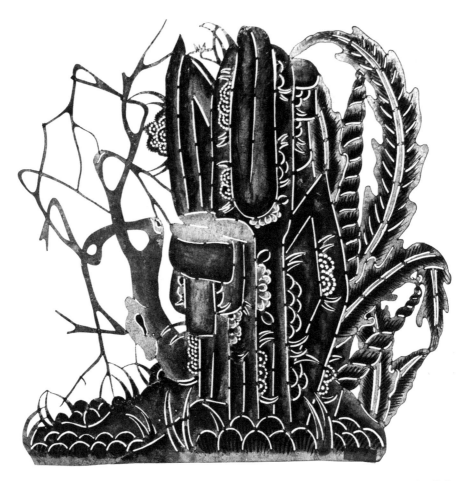

<div align="right">图6-16　山石植物</div>

（四）空白表示具体物象

皮影中还有一些空白是表示某种具体的物象，不是空间，也不是背景，一般用阳刻的手法，用于生旦、须丑的白脸、镜子等物象。如图6-17《含嫣梳妆》中，皮影人物脸部和镜子的空白是用阳刻手法留出空白，脸部的空白表现了少女白皙的皮肤，而镜子的空白则体现了镜子明亮的特点。这是皮影空白表现实物的典型作品。

三、"挤压"小空白的力量美

前面我们提到，由于材料限制，一幅完整独立的皮影造型中皮板必须都有连接点连接在一体，否则就会散架或不结实。这种材料限制恰恰形成皮影色形与镂刻空白对比极为强烈的视觉效果，点染了颜色后的皮影色形融为一体，形

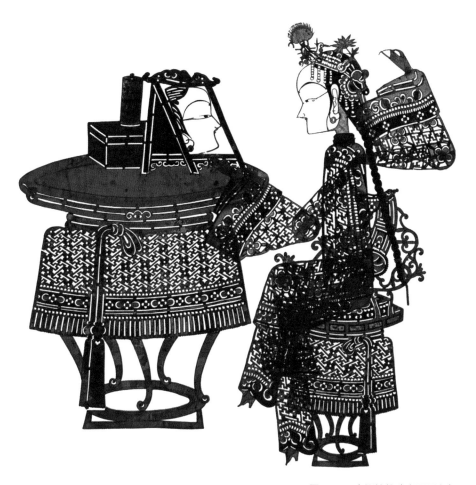

成一个整体形块"挤压"着空白的效果，很有视觉力量感。远看，是整块皮影团块分割大空白背景；近看，是皮影色形团块对小空白的"挤压"。这些小空白既包括阴刻的表现结构的空白线，也包括阳刻的脸部等空白，还包括皮影内结构形之外的背景空白。皮影形块的小空白布局是由物象结构决定的，同时又体现了整体的构图节奏，这里说的构图节奏主要是指小空白分割皮影形块的节奏。皮影小空白既体现物象结构，又体现视觉节奏，这是皮影具有抽象意味美的主要原因。

　　如图6-18《桃花、玉兰树》中的桃花和玉兰树都是中式园林中常见的观赏植物，盛开之时风姿绰约、清香满溢。该皮影造型是由桃花枝和玉兰花枝组成的类似半圆的团块形，形块下面的边形是直线，上面和左右的边形是弧形。团块中桃花和玉兰花树枝、花朵的形态和设色有细微差别，形块中左面一半是桃花，右面一半是玉兰花，但是并没有不和谐的割裂感，主要原因是形块内的小空白形态、大小基本一致，并且小空白的对比极为强烈。观察这幅图，首先

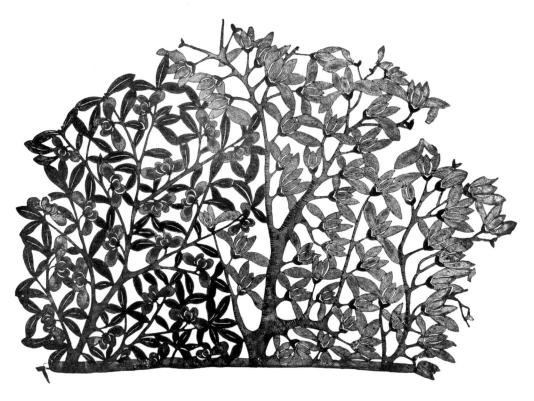

图6-18 桃花、玉兰树

看到的是整幅皮影的团块形，团块外形整体而又有节奏，然后引人品味的是团块内表示背景的这些小空白，有节奏韵律的美，让人感觉意味无穷。因为在皮影形块内色形占的面积大，空白占的面积小，所以给人感觉是色形"挤"出小空白，很有力量感。这种视觉上"挤"空白的力量感，使空白成为重要的审美因素。

在设色较深且镂空小空白分布较少的皮影中，那种"挤压"小空白的视觉观感更加强烈。如图6-19的净角头茬就是这种典型的风格。头茬形块内表示装饰花纹的弧形小空白是主要的构成元素，因为与皮影接近黑的设色对比反差很大，小空白从浓重的色形中被"挤压"出来，很有力量感。

关注外轮廓形美，这是现代艺术追求现代性的一个重要特征。皮影因为材质表现和演唱功能，外形必须明朗清晰，不可含糊。这也是皮影的美具有现代感的原因之一。图6-20《武大杀妻》是四川皮影，影人较大，造型粗犷简练，人物生动传神。皮影造型外形十分优美，形神兼备，武大郎和妻子两人的身材特点、气质、情绪都表现得很生动，武大郎的恼怒、武大郎妻子眼神中的鄙视都表现得很到位。同时外形节奏的韵律感，使作品具有现代感。这幅皮影中，不仅阴刻的空白线被色形"挤压"出来，两人中间的背景空白也被"挤压"出来，而且背景空白形的轮廓也具有节奏美。

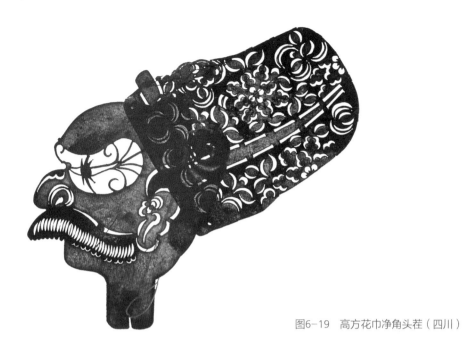

图6-19 高方花巾净角头茬（四川）

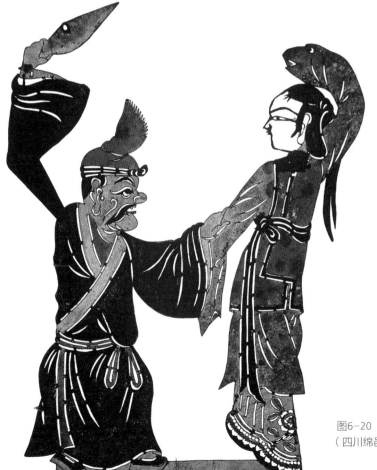

图6-20 武大杀妻
（四川绵邑）

在皮影作品中，不仅单帧小幅注重外形节奏，通过色形"挤压"空白；表现大场面的皮影同样也讲究对空白的分割和"挤压"。《三顾茅庐》是《三国演义》剧中的一折，刘备为兴汉业，三次赴南阳卧龙岗访诸葛亮。诸葛亮为其诚心所动，便邀他兄弟三人至草堂共论天下大事。图6-21《三顾茅庐》是由几幅小块皮影拼接形成的大场面，把树丛、假山、亭子、房门、盆花等融为一体形成大团块形，远看阴刻的结构线都含在团块里，而门的空白、树枝间的空白、亭子间的空白就被"挤压"出来，呈现了大场景的节奏美，和主题非常吻合。在表现场面的皮影中，这些被"挤压"出来的空白往往面积较大，不同的空白面积、外形差别也较大。

图6-21　三顾茅庐

第七章

皮影肌理的
秩序化

我们生活在一个秩序井然的世界，太阳东升西落，春夏秋冬四季更替。不论是人还是各种生物都具有秩序。人双眼、双耳、双手、双腿、双脚对称的秩序，树由杆生枝、由枝生叶的秩序，树叶子的茎纹脉络分布的秩序，花开四季的秩序，花朵的花瓣排列的秩序。所有这一切，都充满了秩序。秩序是美感的基础，没有秩序，就没有美感。

皮影是团块造型，这个团块的构成元素不论是单个物象，还是多个物象，物象的肌理构成都具有秩序化的装饰美感。皮影形块的外形具有节奏感，由缓急、起伏、凸凹等对比因素组成，十分有变化。而形块内的肌理则是重复或相似性重复，富有秩序。外形有变化，肌理有秩序，皮影团块的构成元素之间是对比的。

皮影肌理的秩序感主要体现为重复和对称。皮影中的重复主要有绝对性重复和相似性重复两种，人多数时候，绝对性重复与相似性重复是混合运用的，没有完全割裂开。

一、重复

（一）绝对性重复

重复是强化力量的好办法。文学中的描写"这个秋夜，是寂静的，是温和的，是梦幻的"，用排比句（重复）来强化语句的气势，起到条理分明、气势强烈的效果。在视觉艺术中，形式结构的重复和肌理纹样的重复常用来强化视觉力量，取得震撼的视觉效果。为了把重复和相似性重复区分开来，这里说的重复是绝对性重复，就是严格的重复，很少有变化。相似性重复是重复的一种形式，就是重复的元素是在一个相近的范畴内变化，整体是相似的，仅仅有一些微妙的变化。在大型壁画中，构图形式结构的绝对性重复和相似性重复运用较为普遍。在皮影造型中，肌理的绝对性重复和相似性重复运用较为普遍。

皮影肌理的绝对性重复和相似性重复主要体现在皮影人偶衣服上镂刻的纹理、桌子椅子上装饰的纹理以及建筑、动物羽毛或鳞片、山石、树叶、水、云气、火等物体上，主要形式是以某一个纹样二方连续或者四方连续的重复排列，或者是自由方向上相似性重复。虽然绝对性重复和相似性重复往往混合运用，但是在建筑、桌椅等无机物中绝对性重复排列运用得多，在动物、云水等有机物中，相似性重复排列运用得多。

无机物因为本身形就是规整的，所以在皮影的造型中，也多是规整造型，其排列也多是规整的绝对性重复排列。

图7-1《穆桂英》影偶是湖北江汉平原的皮影，表现了穆桂英的飒爽英姿。影偶铠甲上阴刻的纹样有金钱纹、花纹、边饰纹等，每种纹样重复排列，填满衣服披挂，富有装饰美。另外一些皮影人偶衣服上的纹样，除了重复排列，还有一些相似性重复。皮影人物衣服上的纹样基本以绝对性重复和相似性

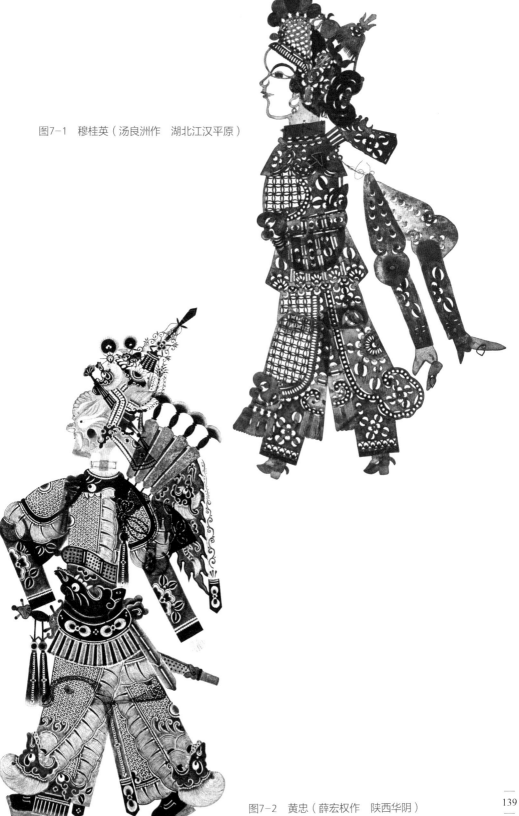

图7-1 穆桂英（汤良洲作 湖北江汉平原）

图7-2 黄忠（薛宏权作 陕西华阴）

重复排列为主。

　　黄忠是《三国演义》里的名将，以"勇猛"的老将形象出现在各类文学艺术作品中。图7-2中影偶身穿黑色龟纹铠甲，又称"人"字纹铠甲，纹样整齐重复排列，膝盖刻有红色吞口，边饰海水纹重复排列非常有气势，肩插重复排列的旌旗，体现了老将的干练和勇猛。

　　图7-3中的太师椅、佛椅是中国明清时期的桌椅造型，工整繁密，雕有象征富贵福寿的狮子、蝙蝠。太师椅靠背的云纹和坐板边上的点、线纹以及月牙纹重复排列，形成装饰美。佛椅上的雪花纹也同样重复排列，椅背上的大蝙蝠也因放射状线条的相似性排列起到装饰美的效果。《凤仪亭》出自《三国演义》，讲述了貂蝉和吕布二人在凤仪亭私会，被董卓撞破的故事。图7-4《凤仪亭》亭子顶的瓦片结构、屋脊上的纹理、窗子的格子借用了中国传统纹样表现手法，进行规整的重复性排列。

（二）相似性重复

　　皮影肌理的云水、动物、植物等有机物，因为生命形态本身就是活变的，其造型中的纹样排列形式往往相似性重复运用得多一些。

　　水母是古代神话故事中的水神。图7-5《水母》的这种皮影叫云朵子，云朵子类的皮影造型非常有特色。云朵子由短曲线的云纹组合构成，这些云纹的结构是类似的，但大小、外形稍有不同，是典型的相似性重复排列。云朵子造型非常美，外形整体，曲线优美，丰富又有变化。《水母》与其他云朵子造型不一样的地方在于，神兽吐出的水形成符号化纹样，进行相似性重复排列，形成了冲击力强的水流曲线，与流动的云纹共同组成一个大的块面造型。吐出的水与云非常和谐地形成一个整体，一方面因为水与云都是曲线造型，另一方面是水与云的面积对比接近黄金分割比例，在对比中达到平衡的美。

　　图7-6《水漫金山中的妖怪》中的水，与上图《水母》的巨大冲击力不同，是青蛇小青斗法法海引发的大水，表现波涛汹涌的场景，艺人用基本等距离、平行的曲线重复排列构成波浪。波浪与波浪之间，浪花与浪花之间，都是外形、大小、间距基本相似的相似性重复排列，形成单纯整体而又有变化的水的形象。

　　麒麟代表祥和，图7-7《麒麟》的造型非常生动，麒麟身上的鳞片纹是相似性重复排列，鬃毛和尾巴上的毛发线条也是相似性重复排列。这里的相似性重复排列，一方面是因为鳞片和毛发的结构本身就是如此，另一方面是因为皮影是艺人手工制作，相似性重复更加生动。如果完全规整的绝对性重复排列，就会显得刻板，现在很多电脑雕刻的皮影纹理就是如此。

　　图7-8《山石植物》里叶子是相似性重复排列，造型、颜色、大小、朝向、疏密基本一致，基本等距离地根据物象结构平摆上去。花朵的造型、颜色、大小也是基本相似，相似性重复地摆上去，表现了阳光沐浴下树木花草欣

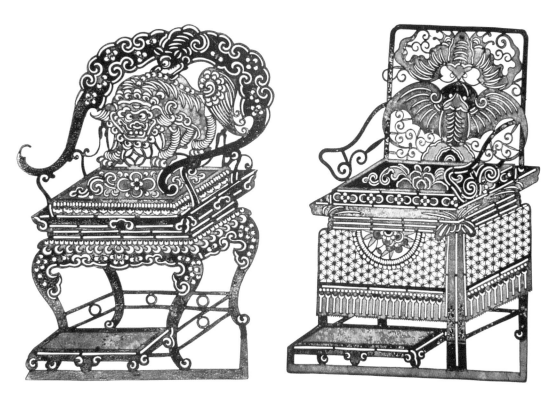

图7-3　太师椅（左）佛椅（右）（甘肃陇东）

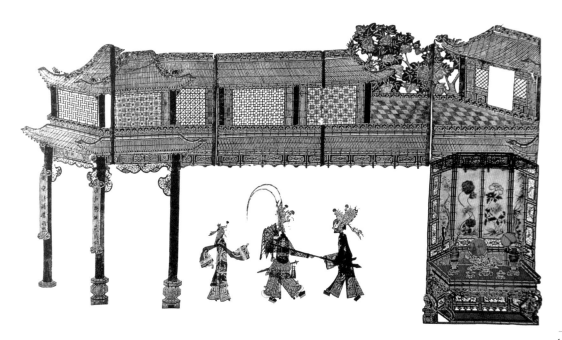

图7-4　凤仪亭（陕西渭南）

141

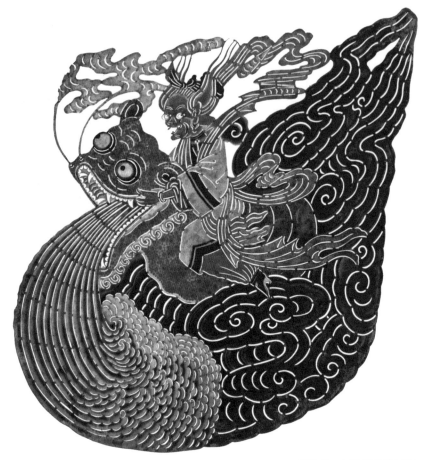

图7-5　水母（陕西礼泉）

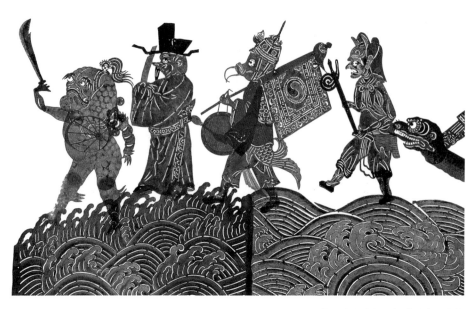

图7-6　水漫金山中的妖怪（甘肃平凉）

图7-7　麒麟（甘肃庆阳）

图7-8　山石植物（陕西东路）

欣向荣的景象，很有装饰美感。

　　一个物形组成的皮影团块，比如人和动物，肌理是根据结构特点重复。多个物形组成的皮影团块中，其肌理的重复都是根据各自物形的结构展开。《水漫金山寺》是《白蛇传》剧中的一折，描写白娘子、小青与金山寺住持法海斗争的故事。在图7-9《水漫金山寺》皮影中，绝对性重复和相似性重复的元素很多。不同的物象结构，有不同的重复元素。比如表示松树叶子的圆形重复排列成一个松树树冠，水纹重复排列成水面，地上是用表示杂草的小圆点等距离相似性重复排列成地面，岩石结构的纹理的大小和形状也是由相似性重复构成。不同的元素相似性重复排列，形成不同的物象，最后共同形成大的皮影团块，为剧情起到了生动装饰的作用。

图7-9　水漫金山寺（陕西东路）

二、对称

　　对称在百科词条中的解释为：图形或物体相对的两边的各部分，在大小、形状和排列上具有一一对应的关系，是物体相同部分有规律的重复。对称有着平衡、比例和谐的特点，体现了优美、庄重。从词条解释看，对称也是重复的一种。

　　在皮影纹理结构中，也有绝对对称和相似性对称的表现手法。并且对称往往与重复一起运用，对称中有重复，或重复中有对称。对称式的构图，最能表

达庄严的里程碑式的意境，但是对称过多，会显得过于呆板，没有动感，艺人会用某种巧妙的办法打破严格的左右对称。皮影造型中，绝对对称的运用并不是很常见，比较常见的是在一些对称的外形造型结构中体现对称纹理结构。灯笼与中国人的生活息息相关，庙宇中、客厅中，到处都会悬挂着灯笼，是喜庆、吉祥的象征。图7-10为造型各异的灯笼，刻镂纤细，着色华丽。不管是六角、四角型的宫灯，还是普通灯笼，其外形结构都是对称的，所以相应的装饰纹理也是对称式的，纹饰是对称构图，但是组合是重复式的。中国传统家具中仅椅、凳就有许多种类。图7-11中绣墩、圆桌的造型和装饰纹样结构是对称式的，局部看，圆桌、绣墩肩部和底部的环带纹样是二方连续重复的，而绣墩面上的两朵花是对称的。这一类造型还包括图7-12《绣房凳》、图7-13《宫衣架》等。绣房凳是女子居室内专用的坐凳，古时女子坐于其上，或梳妆打扮、或静思读书；宫衣架是宫廷所用，古人衣架为横杆形式，两侧有立柱，立柱顶端安横梁，上下承木墩底座，两座之间有横板，雕有精美纹饰。

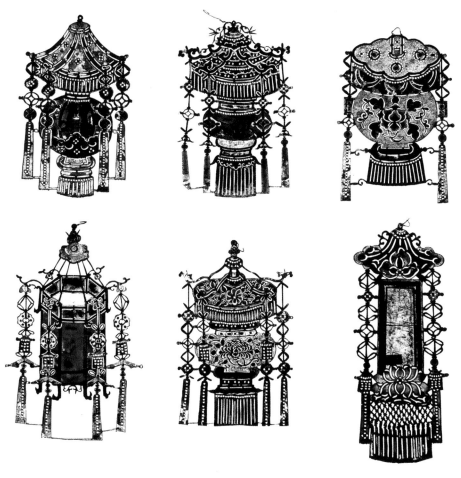

图7-10　灯笼（陕西东路）

145

图7-11 绣墩、圆桌（甘肃平凉）

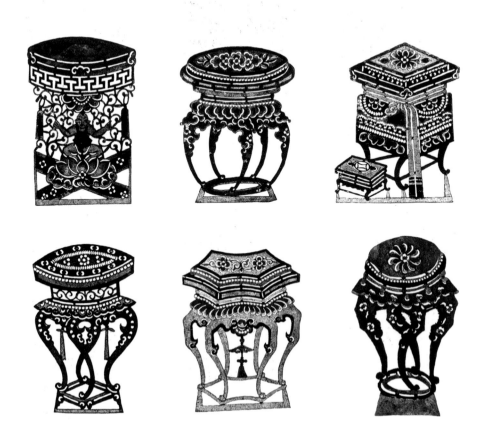

图7-12 绣房凳（陕西东路）

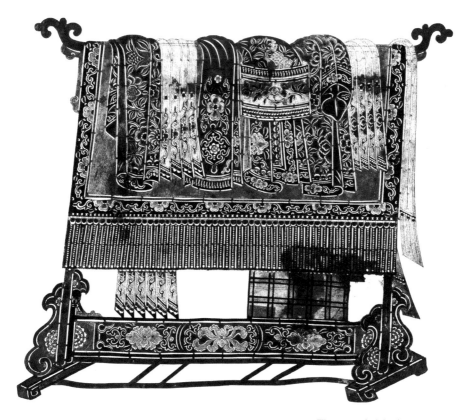

　　中国人自古崇尚自然，认为"天地万物、生生不息"，对自己居住的环境十分讲究。经常用一些树木、花草、山石的盆景装扮居室环境，在咫尺空间内集中体现山川神貌和园林之美。在一些盆景题材的皮影造型中，多采用对称式结构。如图7-14《荷花缸》的团块结构是相似性对称，缸上面装饰的鱼、水纹样也是对称式的。荷花、荷叶造型是相似性对称，里面的叶茎纹样也是如此。这在四季盆景、山石植物等皮影中，都有类似处理。

　　抬轿子的皮影或一些大的建筑中，因为造型结构是对称式的，纹理结构往往也是对称式的。如图7-15《猴王出巡》，大的皮影形块结构是对称式的，上面是人字坡的轿子顶，猴王在中间，左右各有四个抬轿子的小猴子。人字坡的轿顶上镂刻的牡丹花、蝙蝠、边饰纹等纹样，以轿顶脊线为中心，呈左右相似性对称。

　　总之，皮影肌理的秩序化主要体现为重复和对称，在规则中体现变化，在变化中蕴含规则，总体呈现为装饰化、程式化的节奏韵律。

图7-14 荷花缸（北京）

图7-15 猴王出巡（北京）

参考文献

［1］魏力群. 中国皮影艺术史[M]. 北京：文物出版社，2007.

［2］胡明强. 敦煌壁画与现代山水画[M]. 北京：中国轻工业出版社，2021.

［3］周和平，王文章，张旭. 第一批国家级非物质文化遗产名录图典[M]. 北京：文化艺术出版社，2007.

［4］中国非物质文化遗产保护中心. 第二批国家级文化遗产名录简介[M]. 北京：文化艺术出版社，2010.

［5］中国美术馆. 舞影：中国美术馆藏皮影艺术珍品[M]. 石家庄：河北教育出版社，2009.

［6］胡明强. 敦煌壁画形式元素的现代阐释[D]. 北京：中国艺术研究院，2014：27.

［7］孙建君. 中国民间皮影[M]. 长沙：湖南美术出版社，2003.

［8］党春直. 中原民间工艺美术[M]. 郑州：河南人民出版社，2006.

［9］汤先成. 汤格皮影[M]. 武汉：湖北人民出版社，2012.

［10］罗发红. 潜江皮影雕刻艺术[M]. 武汉：长江出版社，2015.

［11］孙建君. 中国皮影艺术[J]. 中国书画，2004（05）：23.

［12］班固. 汉书[M]. 北京：中华书局，1962.

［13］江玉祥. 中国影戏[M]. 成都：四川人民出版社，1992.

［14］梁志刚. 关中皮影[M]. 北京：文化艺术出版社，2012.

［15］沈文翔，陆萍. 陕西皮影珍赏[M]. 上海：文汇出版社，2007.

［16］黄侃. 文心雕龙札记[M]. 北京：中华书局，2006.

［17］魏力群. 皮影之旅[M]. 北京：中国旅游出版社，2005.

［18］刘露. 江汉皮影戏中皮影人的制作工艺、美学特征及其传承[J]. 武汉纺织大学学报，2019（06）：3-7.

［19］付琴. 江汉平原皮影造型艺术美学特征[J]. 戏剧之家，2015（24）：142.

［20］魏力群. 中国民间皮影造型考略[J]. 河北师范大学学报（哲学社会科学版），1998（03）：117-122.

［21］柯钰. 海宁皮影戏艺术研究[D]. 金华：浙江师范大学，2008：27.

［22］王钱松叙，沈瑞康整理. 皮影形象的分类[J]. 海宁皮影戏史料专辑，2015：36.

［23］鲁杰. 唐山皮影[M]. 北京：科学出版社，2009.

［24］江玉祥. 中国影戏与民俗[M]. 台北：淑馨出版社，1999.

［25］窦楠. 试论皮影造型艺术的审美价值与当代意蕴[D]. 杭州：中国美术学院，2011：4.

［26］上官婷婷. 浅析陕西皮影中动物、神怪、衬景、道具造型艺术特征[J]. 科技信息，2010（09）：262.

［27］江玉祥. 中国皮影戏影偶中的雷公形象[J]. 文史杂志，2015（05）：60.

［28］高民. 陕西东路皮影图案的美学特征和文化意蕴[D]. 西安：西安美术学院，2010：123.

［29］谢华. 黄帝内经[M]. 北京：中国古籍出版社，2006.

［30］李艳超. 唐山皮影艺术审美研究[D]. 西宁：青海民族大学，2017：7-26.

［31］沈文翔，陆萍. 民间艺术的绝响——陕西灰皮影[J]. 收藏，2010（07）：144.